圖解 日本陶瓷器入門【暢銷紀念版】

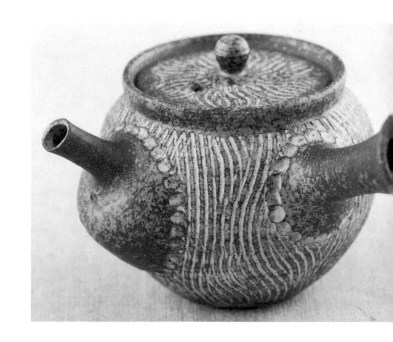

1章

利用各式技巧製造出

陶瓷器的樣貌 ——

陶瓷器的裝飾

美味料理／**餐桌器皿**

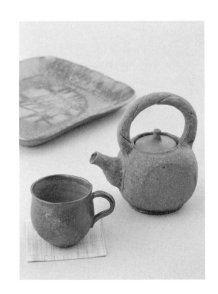

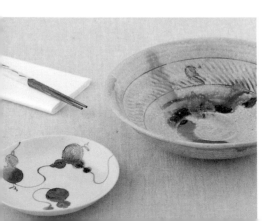

2章

找尋令人心動的陶瓷器——陶瓷器的產地

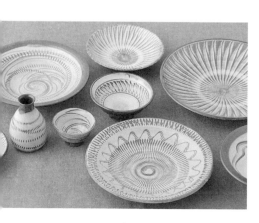

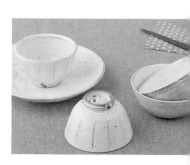

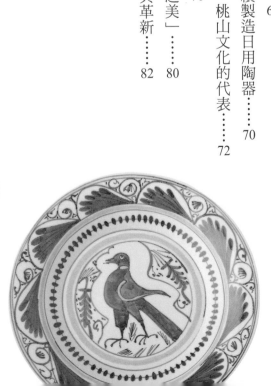

4章

不敢大聲問的初學者疑問──陶瓷器的基本知識

5章

輕鬆選，長久用——
陶瓷器的挑選、使用方法

用詞解釋

陶工……製作陶瓷器的作者、工匠。

作陶……製作陶瓷器。

成型……塑造陶瓷器的形狀。

陶土……當作陶器原料的黏土。瓷器的原料稱為陶石。

坏體（土坯）……陶瓷器的表面，或是沒有上釉之前的陶瓷器表面。

釉……也稱為釉藥或釉彩，用來塗在素坏表面。上釉的動作稱為「施釉」。

彩繪……在陶瓷器上畫上圖案等。分為釉下彩（繪）、釉上彩（繪）。

燒成……燒製陶瓷器。分為素燒、釉燒、高溫釉燒。

窯廠……燒製陶瓷器的工廠。

茶人……喜歡享受飲茶樂趣的人。

茶陶……喝茶用的陶瓷器。包括茶壺、茶碗、茶葉壺。

茶器……泡茶使用的工具。

日用陶……庶民日常生活使用的陶瓷器，包括壺、甕、研磨缽等。

唐物……來自中國的陶瓷器。

高麗物……來自朝鮮半島的陶瓷器。

和物……日本製造的和風陶瓷器。

餐桌器皿

──日式風格──

人說：「容器能夠增添食物美味」。
好的器皿能夠增加風味、豐富生活。
使用珍藏的容器盛裝喜歡的料理，
和樂地圍繞在餐桌前享用美食吧。

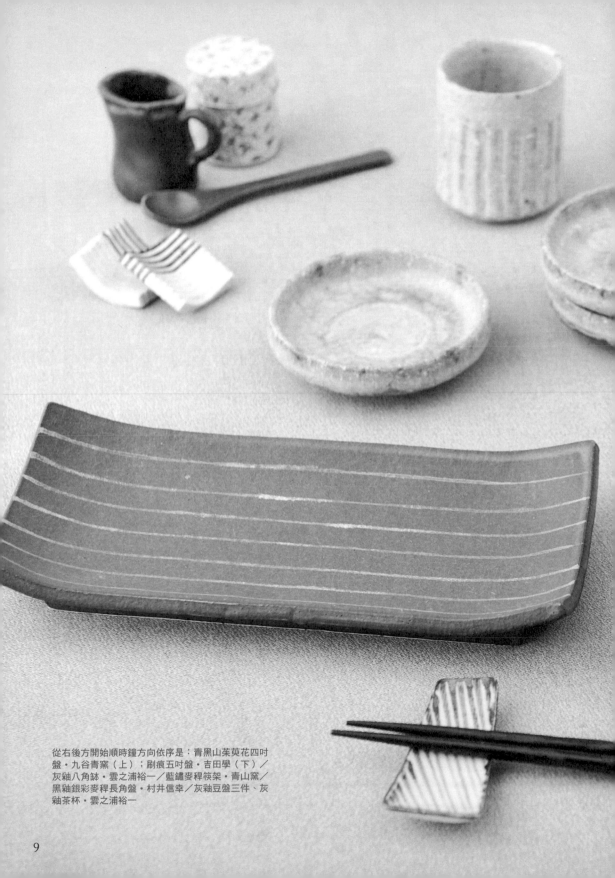

從右後方開始順時鐘方向依序是：青黑山茱萸花四吋
盤・九谷青窯（上）；刷痕五吋盤・吉田學（下）／
灰釉八角缽・雲之浦裕一／藍鏽麥稈筷架・青山窯／
黑釉銀彩麥稈長角盤・村井信幸／灰釉豆盤三件、灰
釉茶杯・雲之浦裕一

餐桌器皿

──西式風格──

日本人一向懂得巧妙擺設各國料理。
對於餐具款式的豐富性更是講究。
日式餐具就如同日本人,有著充滿彈性的包容力,
既能盛裝紅燒魚,也能夠擺上牛排。

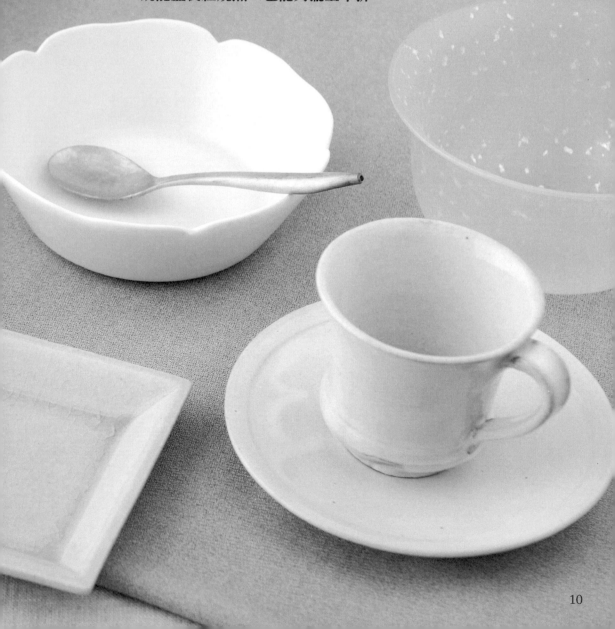

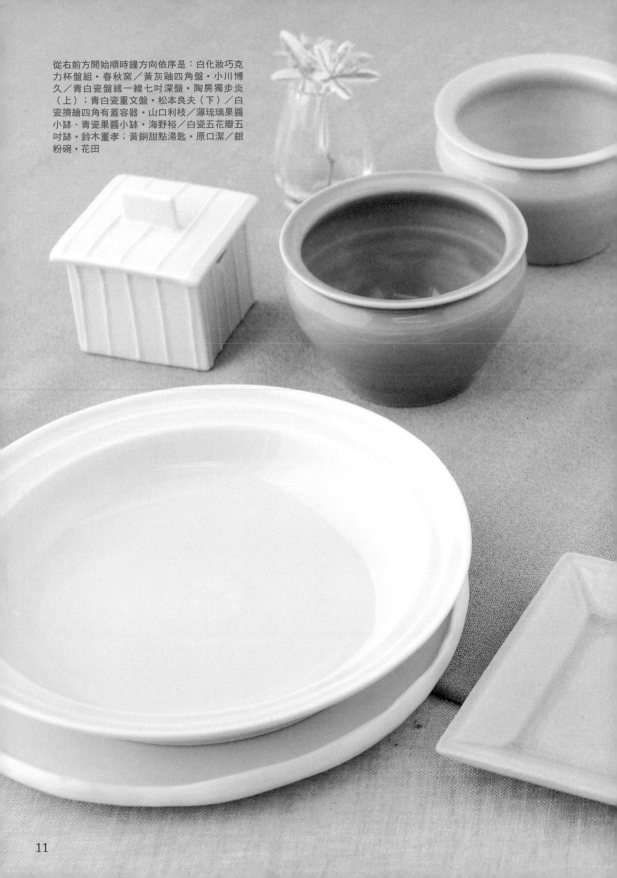

從右前方開始順時鐘方向依序是：白化妝巧克力杯盤組・春秋窯／黃灰釉四角盤・小川博久／青白瓷盤緣一線七吋深盤・陶房獨步炎（上）；青白瓷重文盤・松本良夫（下）／白瓷擠繪四角有蓋容器・山口利枝／薄琉璃果醬小缽、青瓷果醬小缽・海野裕／白瓷五花瓣五吋缽・鈴木重孝；黃銅甜點湯匙・原口潔／銀粉碗・花田

11

茶器

挑選出一個陶瓷器皿，細心慎重地使用，
這就是接觸陶瓷器世界的第一步。
最適合的入門陶瓷器，
或許就是最貼近日常生活的茶杯或馬克杯。

從左後方開始順時鐘方向依序是：炭火糖罐・雲之浦裕一／黃白化妝土瓶・工藤和彥（上）；炭化四
方盤・雲之浦裕一（下）／灰釉圓長急須壺・杉本壽樹／青花咖啡杯盤組・IM SAEM／刻紋湯匙架・
IM SAEM／白化妝茶杯・小山乃文彥／白化妝稜線小茶杯・安江潔

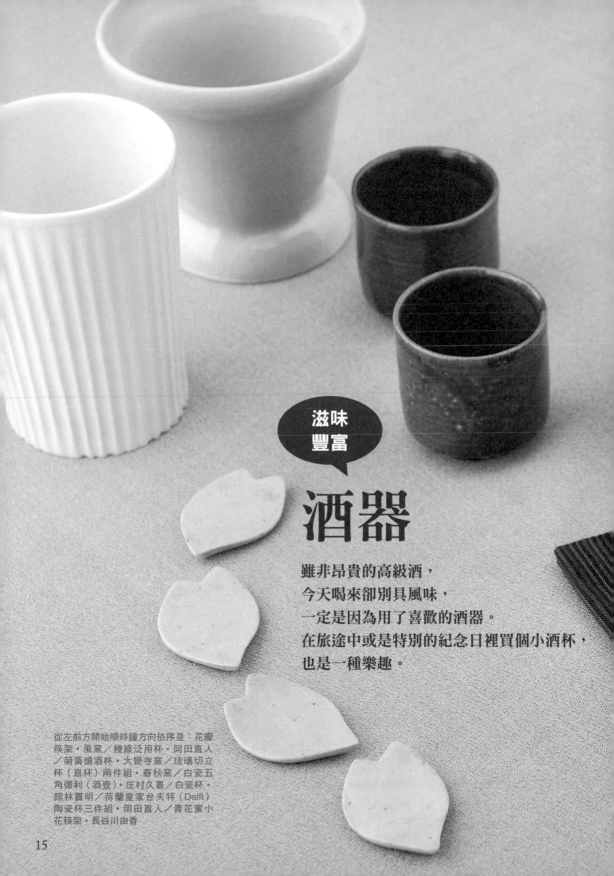

酒器

雖非昂貴的高級酒，
今天喝來卻別具風味，
一定是因為用了喜歡的酒器。
在旅途中或是特別的紀念日裡買個小酒杯，
也是一種樂趣。

從左前方開始順時鐘方向依序是：花瓣
筷架・風窯／稜線泛用杯・岡田直人
／萌黃燒酒杯・大譽寺窯／琉璃切立
杯（直杯）兩件組・春秋窯／白瓷五
角德利（酒壺）・庄村久喜／白瓷杯・
館林實明／荷蘭皇家台夫特（Delft）
陶瓷杯三件組・岡田直人／青花蜜小
花筷架・長谷川由香

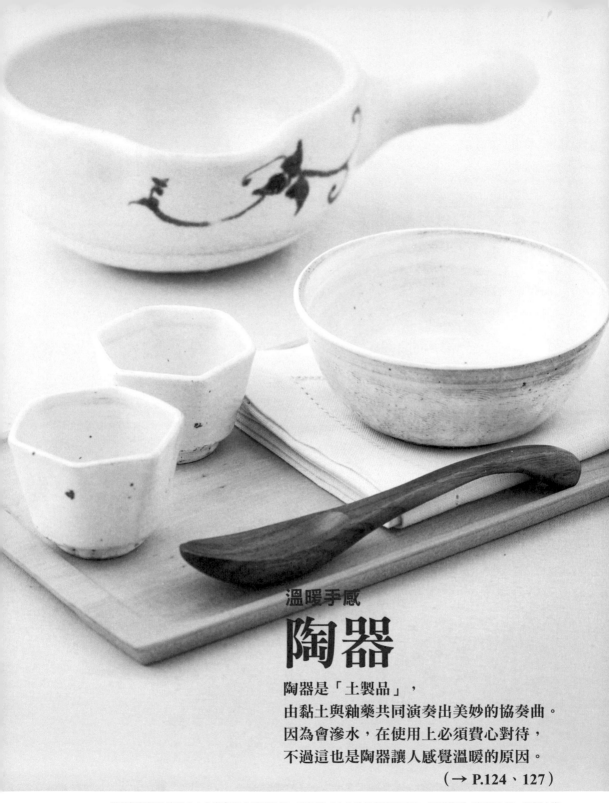

温暖手感

陶器

陶器是「土製品」，
由黏土與釉藥共同演奏出美妙的協奏曲。
因為會滲水，在使用上必須費心對待，
不過這也是陶器讓人感覺溫暖的原因。

（→ P.124、127）

從前側開始依序是：白化妝龜甲小缽兩件組・安江潔／白化妝鋸齒紋四吋缽・野步陶房／單柄土鍋・伊賀土樂

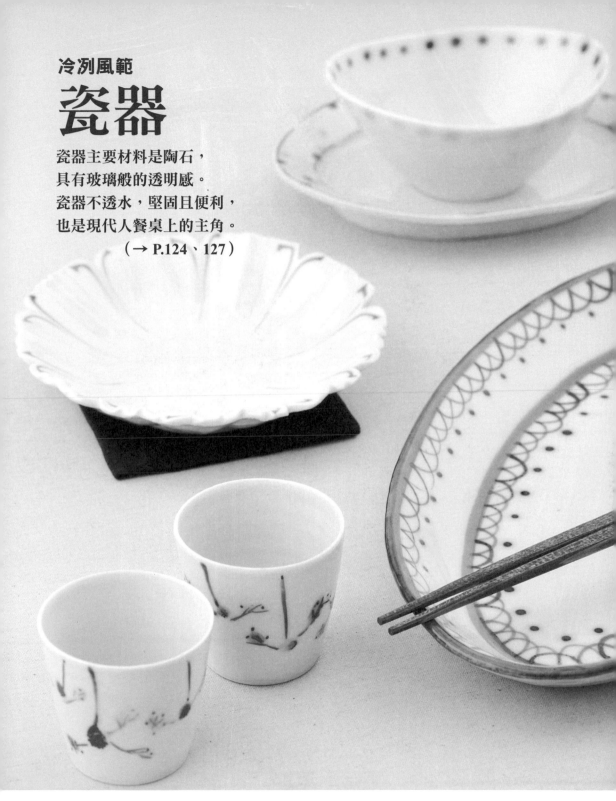

冷冽風範
瓷器

瓷器主要材料是陶石，
具有玻璃般的透明感。
瓷器不透水，堅固且便利，
也是現代人餐桌上的主角。
（→ P.124、127）

從前側開始依序是：彩繪仙女棒煙火蕎麥豬口（彩繪仙女棒煙火蕎麥酒杯）兩件組・曾宇窯／鈷藍圓點橢圓盤・
七竈陶房／波斯菊青花盤・螢窯／鈷藍圓點橢圓小鉢・七竈陶房（上）；青花橢圓盤・螢窯（下）

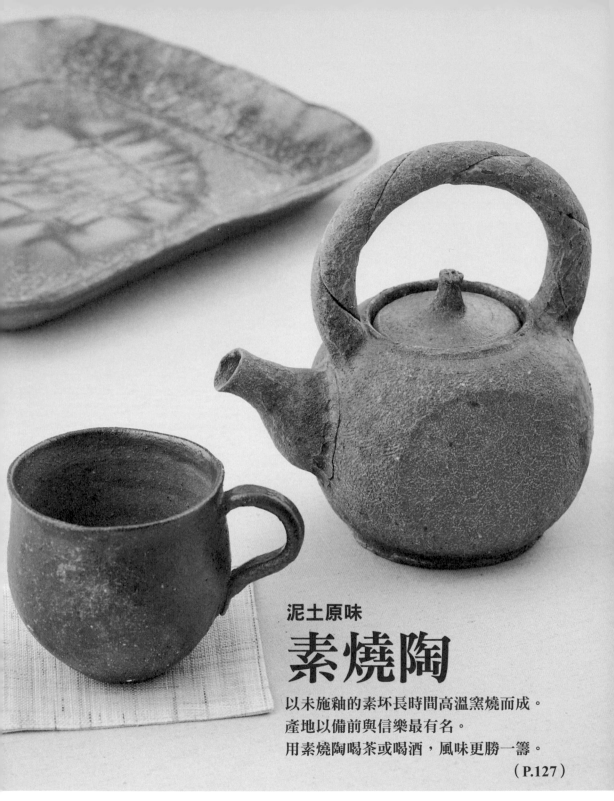

泥土原味

素燒陶

以未施釉的素坯長時間高溫窯燒而成。
產地以備前與信樂最有名。
用素燒陶喝茶或喝酒，風味更勝一籌。

（P.127）

從前側開始依序是：素燒拉坯馬克杯、素燒拉坯土瓶、素燒額皿（裝飾用掛盤）。以上均出自久窯

第1章

利用各式技巧製造出陶瓷器的樣貌

—— 陶瓷器的裝飾 ——

陶瓷器最美好的地方在於能夠拿在手裡把玩。
它的美麗、光輝、暖意又是如何產生？
希望各位試著欣賞裝飾技巧所創造出的陶瓷器樣貌。

＊內容提到「傳統產地」是日本全國具代表性的產地，也是欣賞藝術品與各產地傳統陶瓷器時的參考。有時可能
與多樣化的現代陶瓷現況不一致。

陶瓷器的魅力

陶瓷器是最貼近日常生活的工藝品，
使用時拿在手裡，有時則須就口。
「希望食物吃起來更美味」，
陶瓷器文化的發展，起源自人的根本欲求。

欣賞、觸摸、使用時所感覺到的美好

好的器皿、令人心動的器皿必須兼顧外觀、手感、碰到嘴上的觸感及使用便利與否等方面。瞭解黏土的特性、加上裝飾、花些心思改變窯爐或燃燒的材料，就能夠製造出各式各樣美麗的陶瓷器。

賦予陶瓷器不同樣貌的技法

在陶瓷器上畫圖
彩繪〔→ P.22～27〕

分為釉燒前的釉下彩（繪），以及釉燒後的釉上彩（繪）。單色的青花屬於釉下彩，多色彩繪則屬於釉上彩。

加上玻璃質感的膜
施釉〔→ P.30～33〕

釉也稱為釉藥。陶瓷器表面施釉可增加強度與光澤。不同成分的釉藥也能夠製造出不同的色彩與質感。有時陶工會在同一只陶瓷器的不同位置上使用多種釉藥。

裝飾雕刻
素坯加工〔→ P.34～37〕

在成型風乾的過程中，對素坯直接加工，使素坯變形、裝飾上不同顏色的黏土或刻上圖案。

除此之外，在窯爐中發生的窯變（→ P.40）和釉裂（→ P.46）等也能賦予陶瓷器不同風貌。關於陶瓷器的製作流程，請參考 P.128～131。

青花

白底帶著簡單的藍
無論古今同樣受人喜愛

在白色素坯表面加上藍色彩繪的青花陶瓷器，適合用於盛裝各式料理，稱得上是萬用器皿。

青花陶瓷器誕生自中國宋朝。到了明朝開始大量製作，是廣受全世界喜愛的陶瓷工藝品。日本最早的青花陶瓷器始於十七世紀的有田燒。

青花雖然簡單卻富有深度。可分為單一重點、整面圖樣、江戶風、西洋風等，隨主題展現不同風情。

從左上角開始順時鐘方向依序是：螃蟹圖樣蕎麥酒杯・阿部春彌／格紋蕎麥酒杯・海野裕／櫻花壓印蕎麥酒杯・藤塚光男／威尼斯唐草紋長角盤・林京子／芙蓉手花鳥紋五吋前菜碟・岩永浩

日本傳統產地

有田／九谷
瀨戶／京
砥部（愛媛縣）
等地

傳統的唐草圖案變身西式風格。

唐草紋八吋盤・岩永浩

青花

屬於釉下彩（→P.130）之一。以吳須（含鈷的顏料）在素燒的素坯上彩繪後，加上透明釉窯燒。

22

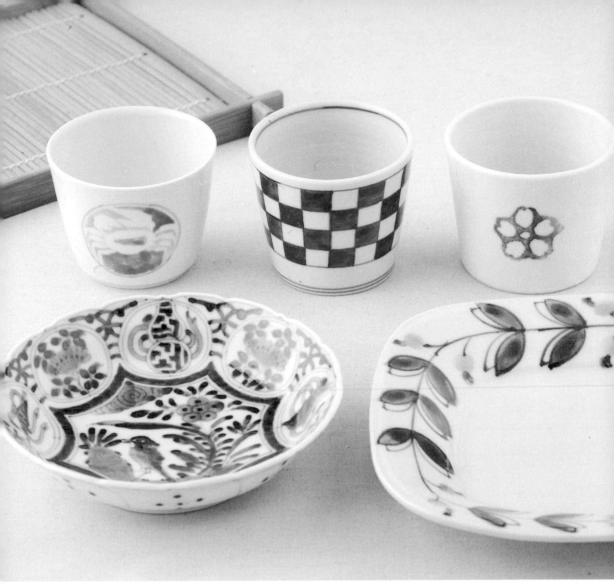

陶瓷器
小故事

噴釉法與壓印法使陶瓷器得以量產

隔著鐵網撒上顏料，這是使用噴釉法裝飾的容器。
噴釉調味料碟・螢窯

中國景德鎮窯是著名的陶瓷器產地，因為青花陶瓷器的人氣高，因此開發出許多技法，包括擺上型紙、撒上顏料的噴釉法，以及利用印模轉印花樣的壓印法等，使得相同花樣的容器得以量產。而這些技法仍舊延用至今。

彩繪

如繪畫般 華麗嬌豔

使用多種色彩的器皿能夠增添餐桌的華麗感。陶瓷器經過釉燒（→P.131）之後加上鮮豔的顏色，再以低溫燒製完成。

一六四〇年代，第一代酒井田柿右衛門（→P.98）擅長使用明朝傳入的彩繪技巧。其後，有田、九谷等也大量燒製彩繪瓷器。

彩繪法

在施釉、燒成的陶瓷器表面加上紅、黃、綠、藍、紫（中國稱「五彩」）等，進行彩繪（釉上彩）。顏料的原料是硅石（Silica Stone）或氧化金屬。此法在日本也稱為「赤繪」。

此異國風圖案先使用釉下彩的青花（→ P.22）技法彩繪、釉燒後，再疊上色料，低溫燒成。

豆彩花瓣紋五吋盤・須谷窯

日本傳統產地

九谷／有田
瀨戶／京
等地

24

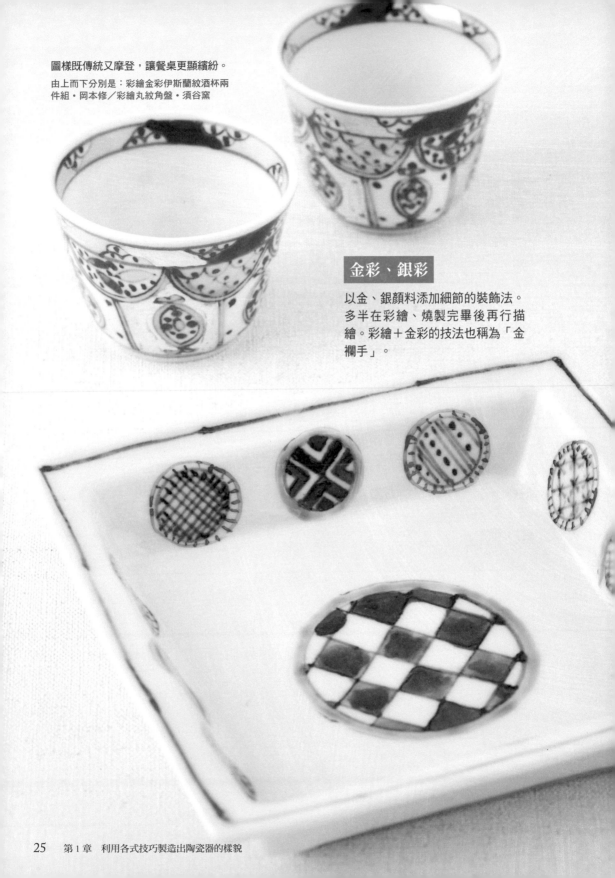

圖樣既傳統又摩登，讓餐桌更顯繽紛。

由上而下分別是：彩繪金彩伊斯蘭紋酒杯兩件組・岡本修／彩繪丸紋角盤・須谷窯

金彩、銀彩

以金、銀顏料添加細節的裝飾法。多半在彩繪、燒製完畢後再行描繪。彩繪＋金彩的技法也稱為「金襴手」。

鐵繪

從釉彩底下溫柔又強力的浮現

焦痕
以鬼板（一種鐵繪顏料）
上色會出現褐色花紋。

鐵繪
使用紅柄（Bengala，主要成分是氧化鐵）、
鬼板等富含鐵質的顏料進行彩繪，為朝鮮傳
來的釉下彩技法之一。讓顏色從釉藥底下滲
出來，此法也稱為「鏽繪」。

鐵繪一詞聽來陌生，但只要瞭解
鐵繪，就會愛上這種彩繪技法。鐵
繪就是充滿如此迷人魅力的技巧之
一。

含鐵量較多的顏料在高溫釉燒
時會變成深褐色或黑色。繪唐津
（→P.55）、青織部（→P.89）當
中就有許多鐵繪名作。

26

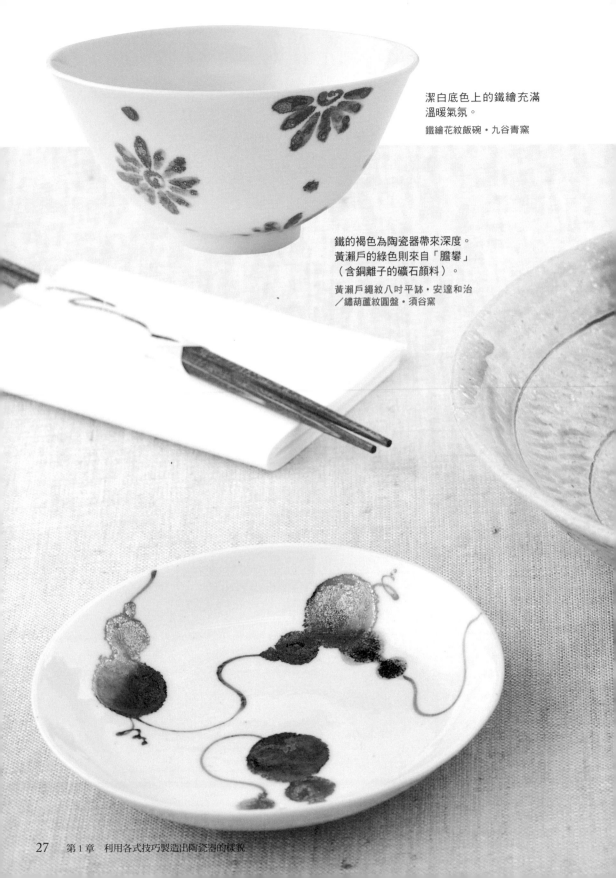

潔白底色上的鐵繪充滿
溫暖氣氛。

鐵繪花紋飯碗・九谷青窯

鐵的褐色為陶瓷器帶來深度。
黃瀨戶的綠色則來自「膽礬」
（含銅離子的礦石顏料）。

黃瀨戶繩紋八吋平缽・安達和治
／鏽葫蘆紋圓盤・須谷窯

白瓷

通透之美 令全世界傾心

白色器皿之中，以具有透明感的白瓷最為古今中外所喜愛。

一般人以為白瓷是西式餐具，事實上歐洲直到十八世紀之後才生產白瓷。在此之前，白瓷的主要產地是中國。

日本到了十七世紀發現「高嶺土」後，才誕生了日本製的瓷器。

不同的黏土與釉藥能夠表現出不同的配色

從右後方開始順時鐘方向依序是：白瓷杯‧松本良夫／白瓷稜線泛用杯‧坂本達哉／白瓷五角德利‧庄村久喜／白瓷向日葵小盤‧庄村久喜（上）；白瓷六吋花盤‧庄村久喜（下）／黃白瓷五花瓣五吋缽‧鈴木重孝／黃白瓷刀叉架‧鈴木重孝／白瓷八角盤‧螢窯（上）；白瓷盤緣稜線八吋盤‧水野克俊（下）／白瓷拉坏小缽‧海野裕／白瓷面取切立杯兩件組‧水野克俊／白瓷切面缽‧阿部春彌／白瓷馬克杯‧大澤和義

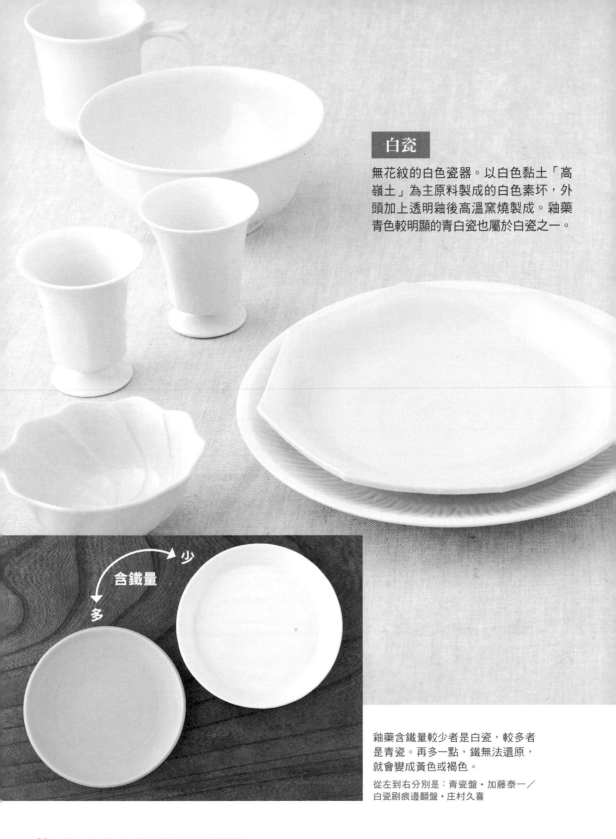

白瓷

無花紋的白色瓷器。以白色黏土「高嶺土」為主原料製成的白色素坯，外頭加上透明釉後高溫窯燒製成。釉藥青色較明顯的青白瓷也屬於白瓷之一。

含鐵量 少 多

釉藥含鐵量較少者是白瓷，較多者是青瓷。再多一點，鐵無法還原，就會變成黃色或褐色。

從左到右分別是：青瓷盤・加藤泰一／白瓷刷痕邊翻盤・庄村久喜

釉藥

植物釉與金屬釉交織出豐富的表情

覆蓋在陶瓷器表面的釉藥，最初是因為在燒成時，用來當柴薪的植物灰燼掉落在陶瓷器表面，形成綠色玻璃膜而被發現。施釉能夠避免髒污、漏水，並增加陶瓷器強度。

不同的釉藥組合與燒成方式，也會製造出不同的作品。這就是陶瓷器最有趣的地方。

灰釉

植物灰燼與素坯中的矽酸可經由人工方式結合成天然釉。稻草灰燼呈現白濁色，適合用於陶器；蚊母樹（Distylium racemosum）樹皮灰燼是透明無色，適合用於瓷器。

青綠色來自於稱為「碧多蘿釉（Vidro Glaze）」的灰釉。

灰釉豆盤兩件組・雪之浦裕一

日本傳統產地

〈灰釉〉瀨戶／笠間等地
〈鐵釉〉益子／美濃等地
〈織部釉〉美濃等地
〈辰砂釉〉京／有田等地
〈琉璃釉〉有田等地

30

鐵釉

此釉藥的顏色來自於成分中的鐵。不同的
含鐵量與燒成方式，可讓作品呈現黃色、
褐色、黑色等不同顏色。柿釉、飴釉、
天目釉都屬於鐵釉之一。經過還原燒成
（→ P.41）會變成青色系的顏色。

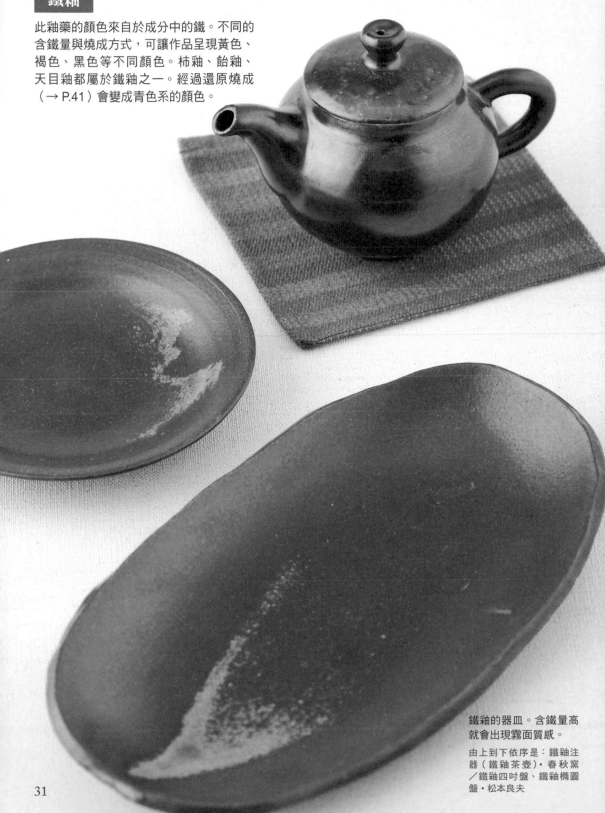

鐵釉的器皿。含鐵量高
就會出現霧面質感。

由上到下依序是：鐵釉注
器（鐵釉茶壺）‧春秋窯
／鐵釉四吋盤、鐵釉橢圓
盤‧松本良夫

31

織部釉

銅經過氧化燒成（→ P.41）產生的綠色釉藥。古田織部（→ P.88）企劃製作的美濃織部燒大多使用此釉藥，因此稱為織部釉。

織部釉器皿強而有力的綠色令人印象深刻。

從前側開始依序是：雙彩織部八吋盤・吉田學／織部中缽、織部德利・安達和治

背面的施釉方式也是精彩之處。
（同為右上的雙彩織部八吋盤）

陶瓷器
小故事

陶瓷器的顏色來自金屬

陶瓷器必須經過 1,200 度以上高溫燒成，基本上只能使用含耐高溫的金屬顏料和釉藥。青綠色天然釉的顏色也是來自於植物灰燼中的鐵等成分。

燒成方式不同，顯色也不同（→ P.41 氧氣含量改變樣貌）。

金屬	產生的顏色		
鐵	黃／紅／褐／黑		青／綠
銅	綠／青綠		紅
鈷	琉璃		桃紅

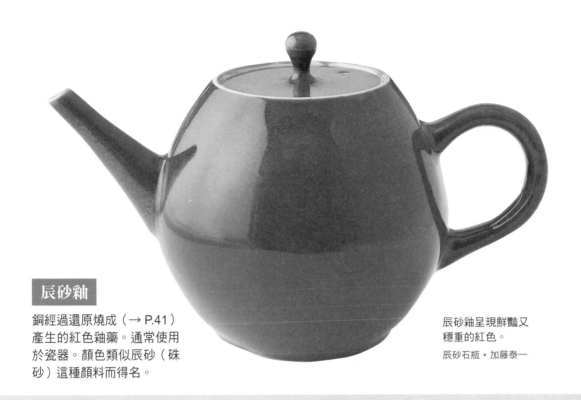

辰砂釉

銅經過還原燒成（→ P.41）
產生的紅色釉藥。通常使用
於瓷器。顏色類似辰砂（硃
砂）這種顏料而得名。

辰砂釉呈現鮮豔又
穩重的紅色。

辰砂石瓶・加藤泰一

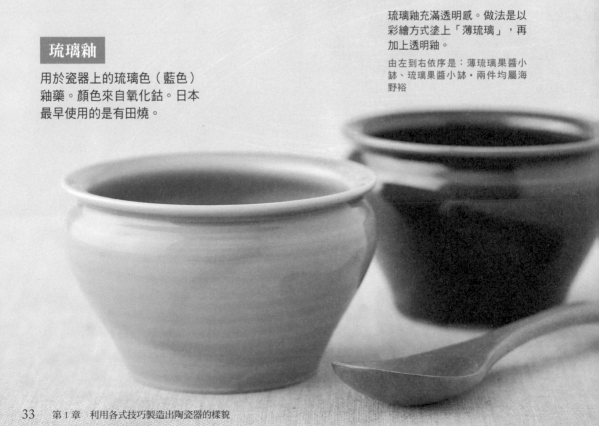

琉璃釉

用於瓷器上的琉璃色（藍色）
釉藥。顏色來自氧化鈷。日本
最早使用的是有田燒。

琉璃釉充滿透明感。做法是以
彩繪方式塗上「薄琉璃」，再
加上透明釉。

由左到右依序是：薄琉璃果醬小
缽、琉璃果醬小缽・兩件均屬海
野裕

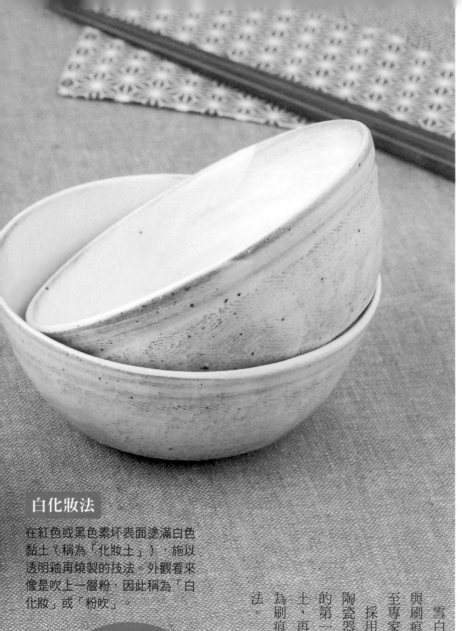

白化妝法・刷痕法

以白色塗層
表現溫柔風情

雪白又帶著些許暖意的白化妝法與刷痕法陶瓷器，是廣受初學者甚至專家所喜愛的器皿代表之一。

採用由朝鮮半島傳入的技法，讓陶瓷器看來猶如昂貴的白瓷。做法的第一步先在素坯表面塗上白色黏土，再以刷毛塗刷，留下刷痕者稱為刷痕法，整個塗滿者稱為白化妝法。

白化妝法

在紅色或黑色素坯表面塗滿白色黏土（稱為「化妝土」），施以透明釉再燒製的技法。外觀看來像是吹上一層粉，因此稱為「白化妝」或「粉吹」。

日本傳統產地

〈白化妝法〉萩等地
〈刷痕法〉唐津／小鹿田等地

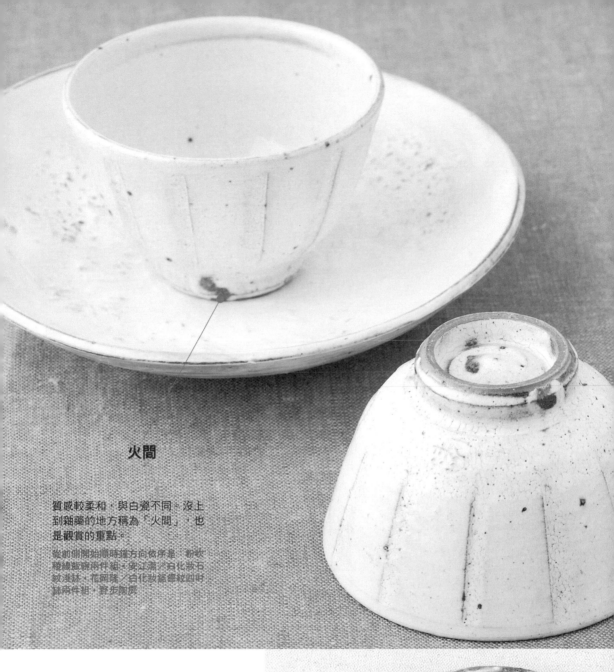

火間

質感較柔和，與白瓷不同。沒上
到釉藥的地方稱為「火間」，也
是觀賞的重點。

從前側開始順時鐘方向依序是：粉軟
稜線飯碗兩件組・安江滿／白化妝石
紋淺缽・花岡隆／白化妝鎬螺紋四吋
缽兩件組・野步陶房

刷痕法

以綁成一束的稻麥穗花當作刷
毛塗上白化妝土。刷痕的濃淡
與呈現方式可帶來不同風情。

在原色素坯上大膽展現白色刷痕。

刷痕五吋盤・吉田學

鑲嵌法・剔花法

直接裝飾在素坯上 呈現不同風貌

鑲嵌法和剔花法都是用化妝土裝飾的技法。在成型的素坯上直接加工，表面使用白化妝土。

朝鮮半島使用白化妝土的技巧相當熟練。據說是因為朝鮮半島的居民憧憬昂貴的白瓷，因而開發出這類技巧。

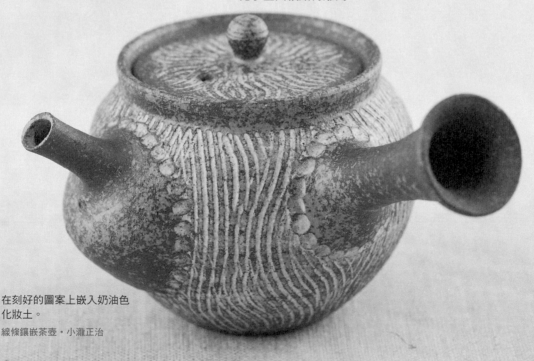

日本傳統產地

〈鑲嵌法〉八代（熊本縣）
〈剔花法〉美濃〈鼠志野〉
　　　　　丹波（兵庫縣）
　　　　　等地

鑲嵌法

趁著成型的素坯半乾時刻上花紋，再嵌入白色等不同顏色的化妝土裝飾。除了釘子和抹刀之外，有時也會先以繩子壓出紋路再雕刻。

在刻好的圖案上嵌入奶油色化妝土。

線條鑲嵌茶壺・小瀧正治

36

剔花法

將整體塗上白化妝土後，畫上花紋，並將花形之外的化妝土剔除。有時也會使用有顏色的釉藥。

白色素坯加上霧綠色釉藥更添氣質。

剔花花紋・臼田治子

陶瓷器
小故事

雖非產自靜岡，仍叫「三島」

　　白化妝、刷痕、鑲嵌、剔花都是李朝初期*技法，通稱為「三島」。因為茶碗花紋類似靜岡三島大社曆書上的文字，因此喜歡飲茶的風雅之士將之命名為「三島」。「三島」原本屬於朝鮮半島的庶民器皿，在日本也深受茶人們喜愛。

　　近年來，「三島」指的多半是右圖這種在灰底色上鑲嵌白化妝土的連續圖案陶瓷器。

＊李朝初期：韓國李氏朝鮮王朝（1392～1910）初期的150年左右

以壓印法與線條畫出圖案的三島盤。

三島手圓盤・椿窯

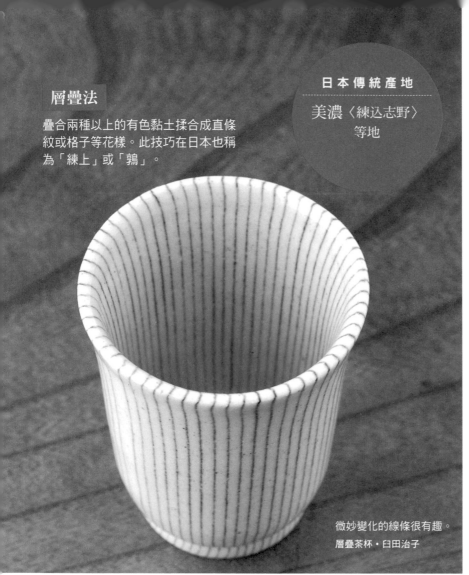

層疊法

揉合不同黏土 製作出拼花陶瓷工藝品

日本傳統產地
美濃〈練込志野〉等地

層疊法

疊合兩種以上的有色黏土揉合成直條紋或格子等花樣。此技巧在日本也稱為「練上」或「鶉」。

微妙變化的線條很有趣。
層疊茶杯・臼田治子

模仿箱根知名伴手禮「拼花木片工藝品」，將黏土組合在一起的技法。利用不同的力道，在不同黏土組成的素坯上製造圖案。這種技法與彩繪法、刻花法製作出的花紋不同，有一種纖細的魅力。

●角盤的製作範例

壓凹盤中央

拍打板

有色黏土輪流交疊後拍打

底下墊著素黏土條

布

鐵絲

抓握處

木板條

黏土90度翻轉立起後切片

沿著木板條朝自己的方向拉動、切下

38

擠繪法

以擠鮮奶油的方式裝飾花樣

以染布專用的滴管裝飾陶瓷器的技法稱為「擠繪法」，亦即以蛋糕擠花的方式在陶瓷器表面畫上隆起的圖案。

也有一說認為「擠繪」的日文イッチン（icchin），來自於跨足染色、古九谷（→P.78）彩繪的畫家久隅守景的別號「一陳齋」（一陳的日文發音同icchin）。

古九谷（→P.78）

日本傳統產地

小鹿田
小石原（福岡縣）
丹波（兵庫縣）
等地

圖案像鮮奶油般隆起，相當獨特。

由上而下依序是：擠繪麻葉急須壺、擠繪漩渦七吋盤。兩件均屬北野隆康

擠繪法

將滴管或和紙袋子頂端加裝花嘴，就可以當作擠繪的工具。裡頭裝進化妝土或釉藥擠出圖案就是擠繪。也稱為「筒繪法」或「琺花法」。

窯變

從窯爐中誕生——意想不到的美麗

陶瓷器燒成過程被灰燼掩埋或其他東西遮蓋，沒有接觸到火焰，因而產生出意想不到的色彩，這就是「窯變」。窯變是窯爐中偶然發生的小插曲，自古以來即受到茶人們喜愛。

到了現代，陶藝家多半已經能夠憑藉多年經驗，預測窯變且花心思改善入窯、燒成的方式。

日本傳統產地

備前／信樂
越前（福井縣）
等地

御本
釉藥上有小洞的地方會燒出與四周不同的顏色。

窯變

燒成時，火焰和灰燼產生化學作用，改變素坯或釉藥的色調。如：灰燼覆蓋形成的「芝麻」，或稻稈殘渣留下的「火襷」花樣等。在素燒陶的容器（→ P.18、60）上經常可見。

火焰沒有直接碰觸到的部分變成
黑色或灰色，稱為「棧切」。圖
中為棧切食吞

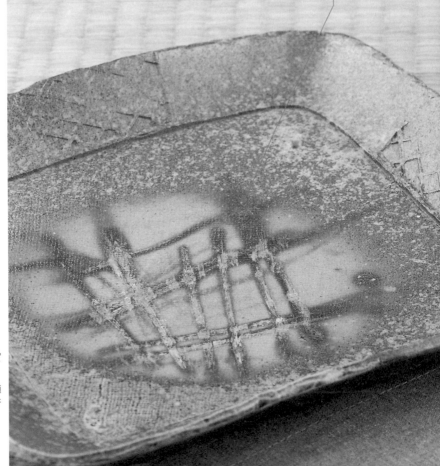

氧氣含量改變樣貌

　　陶瓷器的燒成方式分為送入大量氧氣的「氧
化燒成」，以及在近乎缺氧狀態燒製的「還原燒
成」。黏土中的鐵會因為氧化燒成而變成紅色、
黃色，且因還原燒成而變成青色或灰色。

　　燒成時，可利用通風或關閉窯口調整含氧量。
這種做法可大大影響火焰的性質與陶瓷器的樣
貌。

火襷

為了避免容器彼此黏在一
起，因此容器之間夾著稻
稈間隔，留下的稻稈痕跡
就稱為「火襷」。

窯變是素燒陶的主要觀賞
重點。

從左邊開始依序是：素燒陶額
皿・久窯／白化妝小盤兩件
組・雪之浦裕一

陶瓷器的紋樣

——古今陶瓷器上描繪的主題——

跨越時代使用的紋樣、以現代風展現的傳統紋樣……，
諸如此類的紋樣正是欣賞陶瓷器最大樂趣所在。回溯
歷史可發現，這些紋樣大多來自於波斯、中國等地。

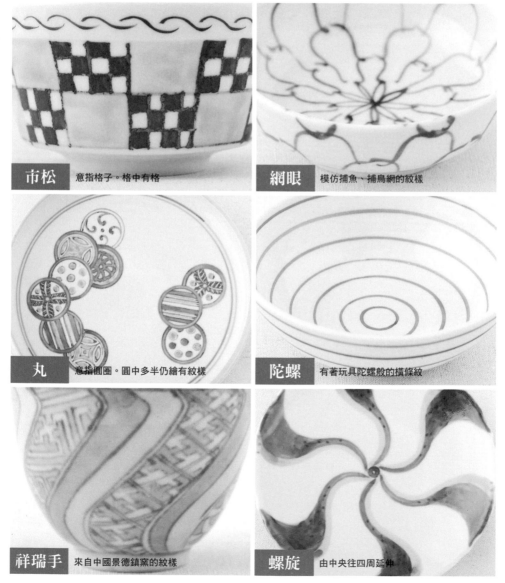

市松 意指格子。格中有格

網眼 模仿捕魚、捕鳥網的紋樣

丸 意指圓圈。圓中多半仍繪有紋樣

陀螺 有著玩具陀螺般的橫條紋

祥瑞手 來自中國景德鎮窯的紋樣

螺旋 由中央往四周延伸

幾何紋樣

麥稈手 像麥稈一樣的直條紋樣。江戶時代的瀨戶燒上經常可見

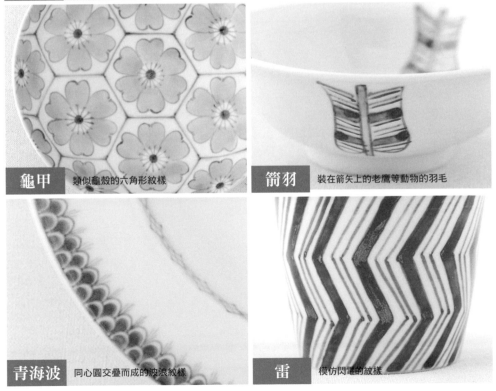

龜甲 類似龜殼的六角形紋樣

箭羽 裝在箭矢上的老鷹等動物的羽毛

青海波 同心圓交疊而成的波浪紋樣

雷 模仿閃電的紋樣

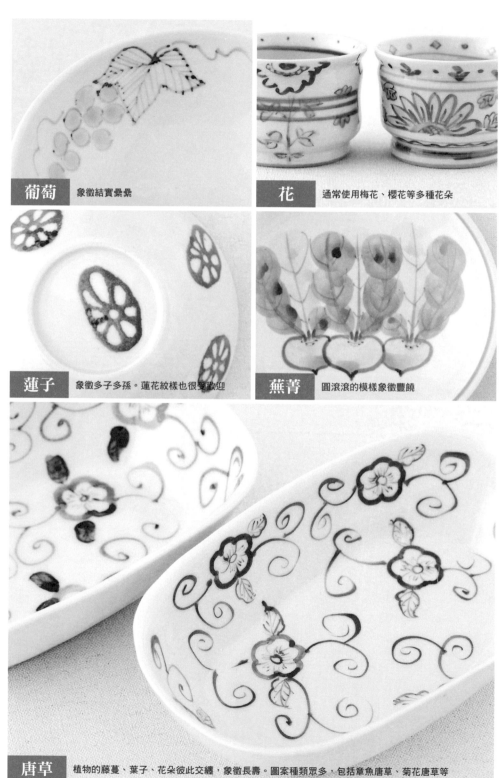

葡萄　象徵結實纍纍

花　通常使用梅花、櫻花等多種花朵

蓮子　象徵多子多孫。蓮花紋樣也很受歡迎

蕪菁　圓滾滾的模樣象徵豐饒

唐草　植物的藤蔓、葉子、花朵彼此交纏，象徵長壽。圖案種類眾多，包括章魚唐草、菊花唐草等

44

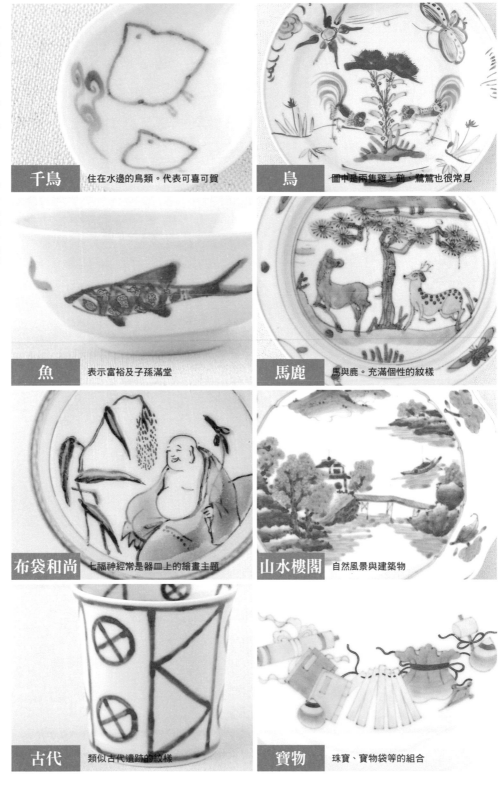

植物、動物、其他紋樣

千鳥　住在水邊的鳥類。代表可喜可賀

鳥　圖中是兩隻雞。鶴、鴛鴦也很常見

魚　表示富裕及子孫滿堂

馬鹿　馬與鹿。充滿個性的紋樣

布袋和尚　七福神經常是器皿上的繪畫主題

山水樓閣　自然風景與建築物

古代　類似古代遺跡的紋樣

寶物　珠寶、寶物袋等的組合

新的陶瓷器卻有裂痕？
別擔心，那是「釉裂」

素坯與釉藥收縮方式的差異

別人贈送的杯子顏色與形狀都很漂亮，表面卻布滿裂痕！難道是瑕疵品？

容器表面雖然有細細的裂痕，但是它並非瑕疵品也不會因此碎裂。

這稱為「釉裂」，又名「開片」，屬於陶瓷器的觀賞重點之一。中國北宋時代（960～1127）的青瓷，以及萩燒等最大的特徵就是釉裂。

黏土一經過火燒會收縮，這是黏土的特性，而「釉裂」就是陶瓷器的坯體與表面的釉藥收縮程度不同所產生。陶瓷器經過燒成後，在等待冷卻的過程中，表面的釉藥因為熱脹冷縮的關係而出現細細裂痕，此時會聽見微小而劇烈的乒乓聲。

水分滲入釉裂的裂痕裡

釉裂分為刻意造成與碰巧產生兩種。多數情況會出現肉眼看不見的細微裂痕。

使用釉裂的茶杯喝茶時，茶水會隨著每次使用逐漸滲入裂縫中而改變茶杯顏色。茶人認為這種茶杯有獨特的味道，因此相當喜愛。

但是，水分一旦滲入裂縫就會滋生黴菌。擔心的話，可將釉裂的茶杯用洗米水或鹽水煮過。

將釉裂部分著色後，會形成
「冰裂紋＊」般的風情

米色瓷酒壺・大覺寺窯

＊冰裂紋：類似冰裂開的紋路。

第2章
找尋令人
心動的陶瓷器
—— 陶瓷器的產地 ——

陶瓷器產地多半是能夠採集到優質陶土的地方。
即使現代已能輕易取得各地的原料土，
認識具歷史的產地所燒製出的傳統陶瓷器特徵，
仍是瞭解陶瓷器文化的捷徑。

＊器皿、陶藝家名稱後頭的 A ～ E 表示協助拍攝照片的店家（→ P.158）。

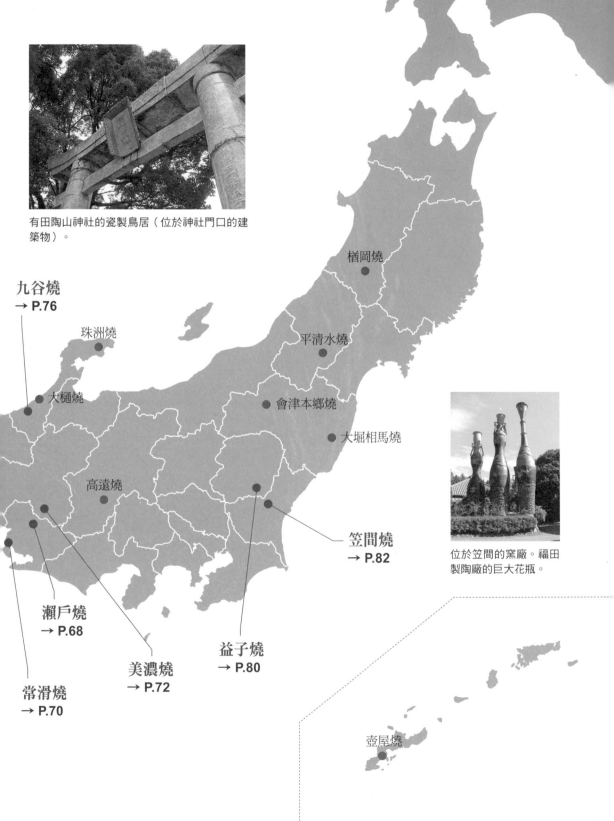

有田陶山神社的瓷製鳥居（位於神社門口的建築物）。

九谷燒
→ P.76

珠洲燒

大樋燒

楢岡燒

平清水燒

會津本鄉燒

大堀相馬燒

位於笠間的窯廠。福田製陶廠的巨大花瓶。

高遠燒

笠間燒
→ P.82

瀨戶燒
→ P.68

益子燒
→ P.80

美濃燒
→ P.72

常滑燒
→ P.70

壺屋燒

日本全國陶瓷器產地分布圖

有土地、有人生活的地方，就會出現陶瓷器。
包括東海、近畿、北九州等日本各地都出產種類豐富多樣的陶瓷器。

＊紅字表示本書 P.50 ～ 83 中介紹的產地。

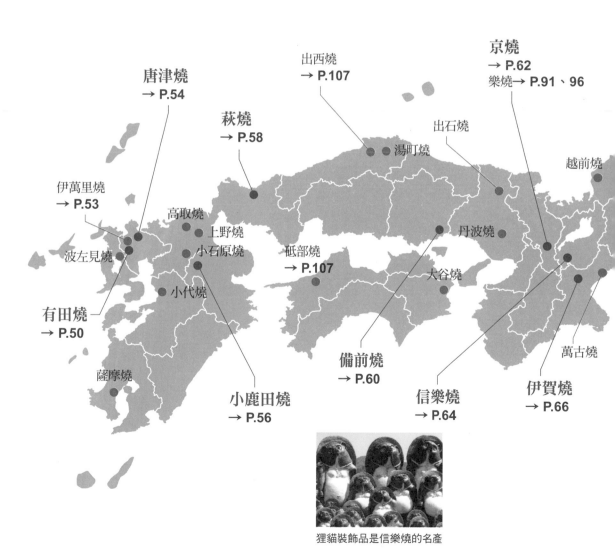

出西燒
→ P.107

京燒
→ P.62
樂燒→ P.91、96

唐津燒
→ P.54

萩燒
→ P.58

出石燒

越前燒

湯町燒

伊萬里燒
→ P.53

高取燒

上野燒

丹波燒

小石原燒

砥部燒
→ P.107

波左見燒

小代燒

大谷燒

有田燒
→ P.50

萬古燒

備前燒
→ P.60

薩摩燒

信樂燒
→ P.64

伊賀燒
→ P.66

小鹿田燒
→ P.56

狸貓裝飾品是信樂燒的名產

有田燒【佐賀縣】

型與玉般質感
表，有工整外
日本瓷器的代

坯體使用優質的陶石

突顯成型之美的琉璃釉
（→ P.33）瓷器

琉璃釉花型小缽・坂本達哉

白皙美人翩然現身日本陶瓷界

近乎透明的白色搭配細緻彩繪，這就是有田瓷器。十七世紀初期，朝鮮半島的陶工李參平在有田的泉山發現製作白瓷的材料「陶石」，日本最早的瓷器因此問世。

當時日本只有陶器或素燒陶。出現這般潔白光亮的瓷器是舉世轟動的大事。有田的瓷器轉眼間便席捲了日本全國。

促成青花（→P.22）、彩繪（→P.24）技術發展的有田燒，衍生出初期伊萬里、柿右衛門、鍋島等知名樣式。

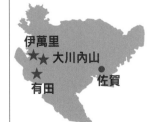

伊萬里
★★ 大川內山
★
有田 ● 佐賀

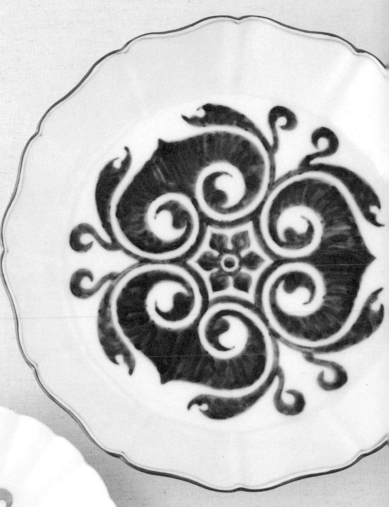

天然吳須（→ P.22）的深色
相當漂亮

從上而下依序是：青花羅馬紋八
吋法式黑底盤、草莓唐草紋英式
盤。兩件均屬岩永浩收藏

在雪白坯體表面畫上青花

純白的坯體上映出如水墨畫般優美
的青花。白色坯體來自泉山陶石
（→ P.128）及熊本縣的天草陶石。

「古伊萬里」的代表樣式

所謂「古伊萬里」是指江戶時代（1603～1867）燒成的有田瓷器。瓷器從位在有田北方約十公里處的伊萬里港（圖見 P.50）出口，因此稱為「伊萬里」。

──初期伊萬里──
瓷器帶點黃色，有厚實的坯體與樸素的青花。簡略的圖案與形狀別具風味。1610 年代至1650 年左右生產。

1650 年代
開始接下荷屬東印度公司的瓷器訂單

1640 年代
開始使用來自中國的彩繪技術

──柿右衛門樣式──
特徵是乳白色坯體加上留白的彩繪。坯體呈現洗米水般的濁白色，因此稱為「濁手」。流行於1670～1690 年代（→ P.98）。

──金襴手──
特徵是使用金彩、紅色等華麗裝飾，也稱為「古伊萬里樣式」。誕生於元祿時期（1688～1704），在歐洲廣受喜愛。

帶點現代風與暖意的古伊萬里器皿。

從上到下依序是：青瓷疊圓紋盤、青花松葉紋盤，兩件均屬江戶時代作品

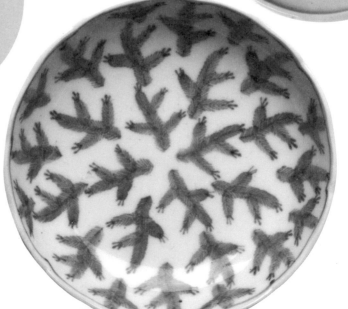

承襲鍋島纖細縝密彩繪風格的今右衛門窯器皿。

從左開始依序是：金銀財寶彩繪盤、蔬菜彩繪酒杯、石榴彩繪酒杯．今右衛門窯，皆來自Ａ

此地現在仍有柿右衛門窯、今右衛門窯與多數窯廠、陶藝家等陶瓷器作者活躍於世。

—— 鍋島樣式 ——

在佐賀鍋島藩的管理下所發展成的精巧樣式，所有成品皆作為天皇的貢品與饋贈禮。精巧高雅的造型與彩繪是其特徵（→ P.100）。

陶瓷器小故事

持續製作「伊萬里燒」的大川內山

一六七五年，鍋島藩將藩屬官窯遷到伊萬里深處的祕境「大川內山」（圖見 P.50）。集結了當代的優秀陶工，甚至進行御用品*的高溫釉燒（→ P.101）。

鍋島的技術絕不外傳。當地陶工人數有限，出入都必須經由關隘嚴格檢查。

大川內山現在仍有許多窯廠，出產的陶瓷器被稱為「伊萬里燒」。

*御用品：幕府或藩等官方使用的物品。

窯廠林立的大川內町街景。

唐津燒 【佐賀縣】

朝鮮半島的陶工
製作出富含泥土
風情的陶器

樸素洗練的外型

直接表現出陶土風雅的唐津燒因其粗獷
簡單的風格而受到喜愛。明明不華麗，
卻擁有難以言喻的洗練魅力。

粗陶土「砂目」
帶來風雅氣質

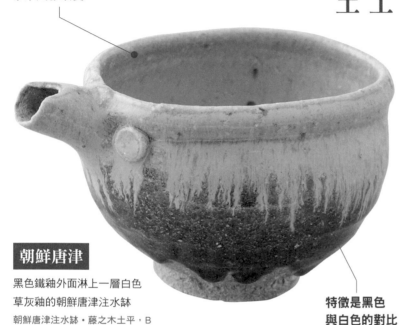

朝鮮唐津

黑色鐵釉外面淋上一層白色
草灰釉的朝鮮唐津注水缽

朝鮮唐津注水缽・藤之木土平，B

特徵是黑色
與白色的對比

「唐津物」是西日本陶瓷器的
代名詞

唐津燒的歷史究竟從何時開始無
從得知。十六世紀末，從朝鮮半島
來到日本的陶工們帶來最新技術，
促使唐津燒發生戲劇性發展，而成
為陶瓷器的主要產地之一。

桃山文化時期大量生產日用陶
器，也受到茶界重視。當時西日本
所謂的「唐津物」即是陶瓷器。

當時的唐津燒（古唐津）依照不
同的特色裝飾技法，分為繪唐津、
斑唐津、三島唐津、朝鮮唐津等，
而廣為周知。樣式雖然多樣化，但
均具備李氏朝鮮王朝中期的樸素風
格及無與倫比的爽朗氣氛。

唐津

佐賀

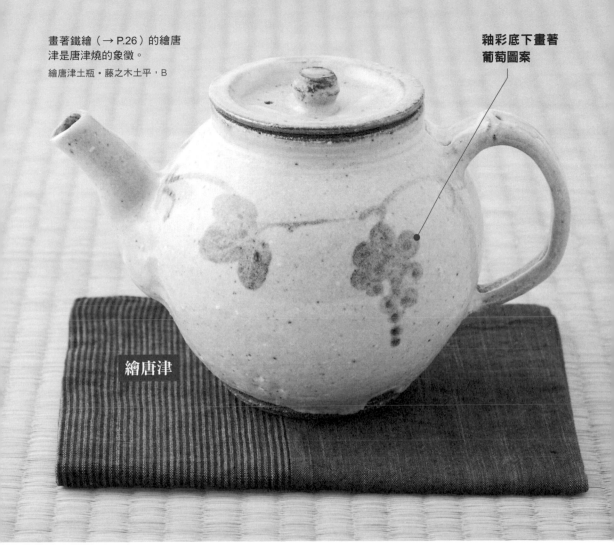

畫著鐵繪（→ P.26）的繪唐
津是唐津燒的象徵。

繪唐津土瓶・藤之木土平，B

釉彩底下畫著
葡萄圖案

繪唐津

陶瓷器
小故事

唐津燒的幕後功臣是豐臣秀吉？

　　一五九二年與一五九七年，豐臣秀吉兩次派遣大軍攻打朝鮮半島卻鎩羽而歸，即「文祿慶長之役」。這兩場導致國土疲弊的惡名昭彰戰役，也稱作「陶瓷器戰爭」，因為佐賀藩主鍋島直茂等人帶回朝鮮半島的陶工，也把連房式登窯（→ P.132）、腳踢式轆轤等革新技術帶進日本。

　　最早使用這些技術的唐津，也因此大幅提昇了生產力。

到了江戶中期之後，有田瓷器盛行，唐津燒因此陷入長期衰退。但是到了一九二九年，因為陶藝家中里無庵的窯跡調查，使得「拍打法」＊等古唐津技法重現於世。現在有許多窯廠仍繼續製造古唐津風的器皿。

＊拍打法：以刻有紋樣的板子拍打坯體表面的裝飾法。

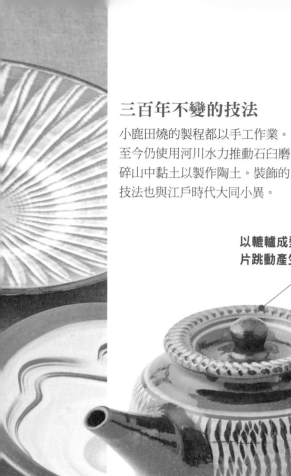

小鹿田燒 【大分縣】

獨特傳統技法
展現民藝運動
風範

三百年不變的技法

小鹿田燒的製程都以手工作業。至今仍使用河川水力推動石臼磨碎山中黏土以製作陶土。裝飾的技法也與江戶時代大同小異。

以轆轤成型，再以鋼片跳動產生紋樣。

具韻律感的花紋充滿樂趣。
飛鉋急須壺・坂本工，E

單傳一子。以不變的方式燒製日用陶器

石臼聲悠揚響徹山中小鎮「小鹿田」。小鹿田燒始於一七〇〇年代初期，最初是由招攬福岡縣小石原燒的陶工燒製日用陶器開始。

一九三一年時，日本民藝運動（→P.106）的提倡者柳宗悅介紹小鹿田燒是「日田的皿山」。

小鹿田燒因此一躍成名，其後仍堅持走自己的路，不曾改變製作方式。現在仍約有十家窯廠採世襲制傳承重要的技法，繼續燒製日用陶器。

★日田　●大分

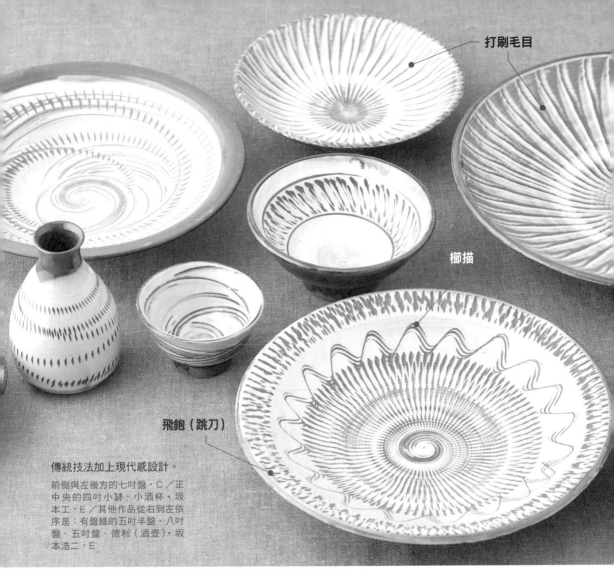

打刷毛目

櫛描

飛鉋（跳刀）

傳統技法加上現代感設計。
前側與左後方的七吋盤・C ／正中央的四吋小缽・小酒杯・坂本工，E ／其他作品從右到左依序是：有盤緣的五吋半盤・八吋盤・五吋盤・德利（酒壺）・坂本浩二，E

陶瓷器
小故事

來自英國的「實用之美」

一九五四年，英國陶藝家巴納德・李奇（Bernard Howell Leach）與從事民藝運動的河井寬次郎、濱田庄司（→ P.104 ～ 105）一同造訪小鹿田。

巴納德因為小鹿田陶工們運用高超技術製作出的日用陶器之美而深受感動。他停留在小鹿田的三週期間，學會了飛鉋、梳齒痕等技法，也教導當地人替水壺加上握把等技法。

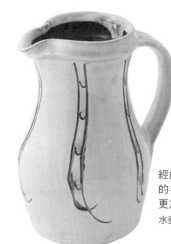

經由巴納德・李奇的指導，造型變得更加生動。
水壺・坂本工，E

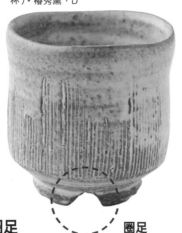

萩燒的特徵在於圈足的形狀。
梳齒紋湯吞琵琶（枇杷色梳齒紋茶杯）‧椿秀窯，D

萩燒【山口縣】

顏色與手感圓潤厚實。享受千變萬化之美

●萩燒的圈足

圈足

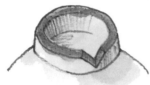

切圈足 切除部分圈足

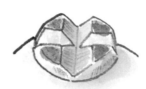

割圈足 圈足切割成十字形

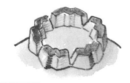

櫻圈足 有五個「3」的形狀

竹節圈足 上下削成竹節形狀

萩
★

‧山口

與高麗茶碗之美並列的「閑寂」之器

　提到萩燒會讓人想到茶碗或茶杯。萩燒最早是燒製茶陶（喝茶使用的陶瓷器）的萩藩御用窯廠＊。

　文祿慶長之役（→P.55）時，藩主毛利輝元要求被帶到日本的朝鮮陶工們複製高麗茶碗。此舉據說與毛利輝元的堂兄弟毛利秀元喜愛茶道有關。

　萩燒的主要材料是稱為「大道土」的白色黏土。製作時採用低溫慢燒的方式，因此坯體不易定型，再加上釉藥會收縮，所以坯體與釉藥的收縮差異會產生「釉裂」（→P.46）。釉裂、俐落風格、柔和色

＊御用窯廠：幕府或藩等直營的窯廠。

58

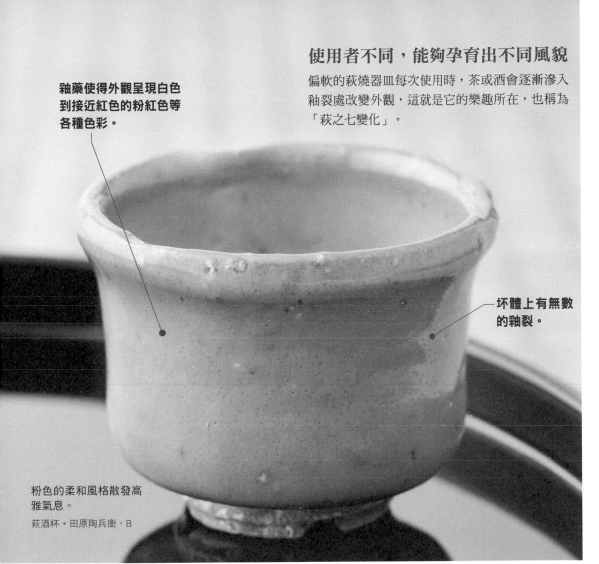

釉藥使得外觀呈現白色
到接近紅色的粉紅色等
各種色彩。

使用者不同，能夠孕育出不同風貌

偏軟的萩燒器皿每次使用時，茶或酒會逐漸滲入
釉裂處改變外觀，這就是它的樂趣所在，也稱為
「萩之七變化」。

坏體上有無數
的釉裂。

粉色的柔和風格散發高
雅氣息。

萩酒杯・田原陶兵衛，B

萩燒曾因為明治維新而失去藩的保護而一度沒落。後來仰賴萩燒名門三輪家第十代繼承人三輪休雪等人的努力，才重新成為茶陶產地之一。現在仍持續燒製各式各樣的陶瓷器。

調，這些都是萩燒的特徵，正好符合「閑寂茶（→P.93、96）」的風格。

陶瓷器
小故事

一樂、二萩、三唐津

在茶界中有「一樂、二萩、三唐津」的說法。樂燒（→ P.91、96）、萩燒、唐津燒（→ P.54）皆受到江戶時代的茶人喜愛，也是地位較高的和物（日本製造的日式陶瓷器）。

萩燒之所以排名第二，是因為它幾乎沒有裝飾，不同於千利休的京都樂燒，而且當時的茶人認為它比起樸素但有彩繪或釉彩的唐津燒更顯閑寂氛圍。

備前燒【岡山縣】

窯爐火焰創造出
七種變化。
質感厚實

色彩古樸的黏土與窯變別具風味

備前燒的黏土取自冬天的深層土壤，須存放一到兩年才能製作成品。在 1,300 度高溫下燒成時，會產生獨特的窯變（→ P.40）。

沉甸甸的重量感

外觀厚實沈重之外，還有火襷（→ P.41）的紋樣，有種說不出的趣味。

備前角盤・伊勢崎晃一朗，B

備前
★
岡山

從一千年前便不斷燒製

備前燒上頭沒有彩繪也沒有釉藥，遵循自古以來不變的步驟製作陶土後，在登窯中花上兩個禮拜燒成。黏土與火焰，加上不辭辛勞的繁複過程，製造出簡單卻多樣的風貌，因此廣受支持者的喜愛。

備前燒的歷史悠久。日本的平安時代末期，須惠器（→ P.108）的陶工們遷徙到備前燒製日用陶。安土桃山時代則進入茶陶＊製作的全盛時期。

江戶末期到昭和初期這段時間屬於衰退期，後來有金重陶陽復興桃山的「古備前」，因為這個契機，備前燒才有了現在的繁榮。

＊茶陶：喝茶使用的陶瓷器。

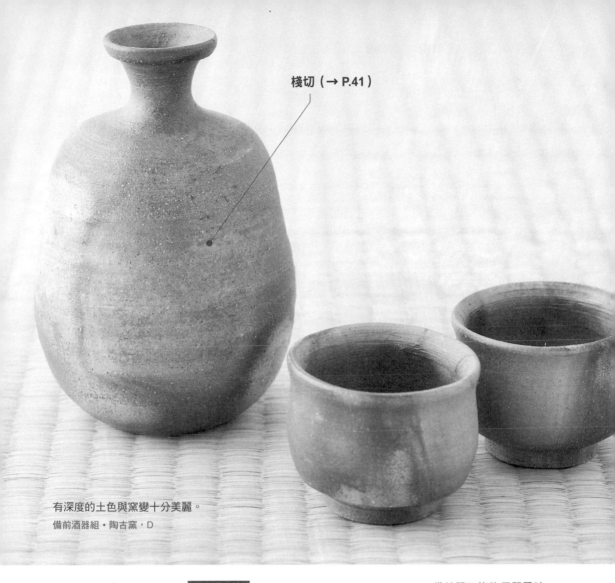

棧切（→ P.41）

有深度的土色與窯變十分美麗。

備前酒器組・陶古窯，D

備前器皿能夠保留風味，
使美味不減。

燒酒杯，D

圍城戰少不了備前燒

　　日本的戰國時代（十五世紀末到十六世紀末），多數抗爭不懈的城堡與寺廟均備有備前水甕。適合製作茶器與酒器的備前燒能夠吸收恰好的水分，容器與水不易產生溫差，因此水不易腐壞，能夠應付長期的圍城戰。

　　豐臣秀吉是備前燒的死忠支持者之一，經常在茶會上使用備前燒製成的水指（儲水罐）和花入（花瓶），而且等到平定本州島西側靠近中國的地區後，他將窯廠集中在一處，著手管理備前燒，據說也是因為他深知備前燒在戰時的重要性所致。

●具備各式手法的京燒歷史沿革

京燒
【京都府】

文化重鎮孕育出
工整華麗的陶瓷器

安土桃山

在東山五條坂邊界上，燒製模仿唐物（中國陶瓷器）、高麗物（朝鮮半島陶瓷器）的茶器等。

江戶前期

野野村仁清（→P.92）、尾形乾山（→P.94）製作彩繪陶器等。

奧田穎川成功燒成赤繪、青花的京都瓷器。

多位名匠誕生

現代

承襲傳統的同時，也燒製出創新的陶瓷器。

古清水

指的是粟田口燒、清閑寺燒、清水燒等，在東山山麓燒成的彩繪陶器。

可謂是技法博覽會。
無論何種技法都能展現出典雅意境

「京燒」是除了樂燒（→P.91、96）之外的清水燒等京都陶瓷器的總稱。野野村仁清風格的彩繪陶器、尾形乾山風格的鏽繪、白瓷、青瓷等，每位陶藝家均有不同的手法。

京都沒有好的陶土，但是這裡擁有眼光卓越的茶人、教養好且富裕的市民及優秀的工匠，而且具備極高的美學意識與工藝傳統。陶工配合茶人們刁鑽的訂單，嘗試美濃、信樂等各地的黏土，吸收技法，始得製作出洗練的陶瓷器。

京都 ★

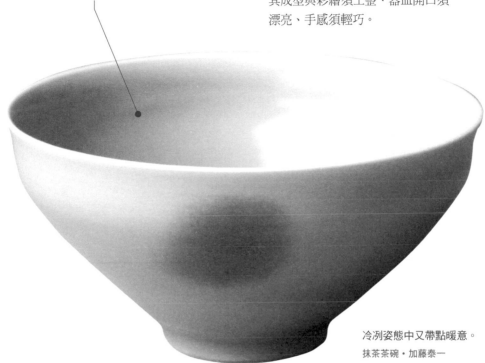

薄而工整的外型

典雅洗練的器皿

京燒種類繁多，不過最典型的京燒
其成型與彩繪須工整、器皿開口須
漂亮、手感須輕巧。

冷冽姿態中又帶點暖意。

抹茶茶碗・加藤泰一

集結眾多窯廠的五條坂陶器展

陶瓷器
小故事

京都培育出的名匠們

京都無論古今都誕生、集結了許多名匠。

江戶時代有野野村仁清、尾形乾山、奧田潁川，以及
其弟子青木木米、仁阿彌道八、赤繪與金襴手名家的永
樂保全、永樂和全父子等名人。

到了近現代，有富本憲吉、民藝運動提倡者的河井寬
次郎（→ P.104）、嘗試多種技法的石黑宗麿等不受限
於京燒框架的日本代表性陶藝家。

信樂燒 【滋賀縣】

散發「閑寂」風情
粗糙的坯體

信樂燒也生產眾多陶器。施釉後仍不會改變獨特的黏土風格。

從左到右依序是：刷痕馬克杯、十草馬克杯，兩件均屬 D

粗糙的質感

善用黏土優點展現自然之美

信樂土壤擁有豐富的黑色木節黏土、白色蛙目黏土等耐火又保溫的優質黏土。原土碾碎後直接窯燒，呈現出的自然之美最受人喜愛。

樸素無華的美
受到茶人擁護

信樂燒是六大古窯（→ P.71）之一。自聖武天皇燒製離宮紫香樂宮的屋頂瓦片起傳承至今。鎌倉時代起也製造茶壺、研磨鉢等日用陶器。

信樂燒的陶土使用前未經過濾，因此窯燒之後，紅色素坯上會看到黏土中的長石等白色物質。這種未經矯飾的美吸引了茶人的目光。農家的茶壺、水桶等都成了茶會上使用的花瓶或儲水罐，相當受歡迎。

現在，信樂燒也廣泛製作餐具、茶器、火盆、花盆等物品。

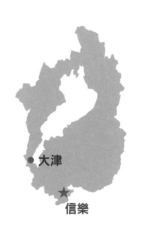

• 大津

★ 信樂

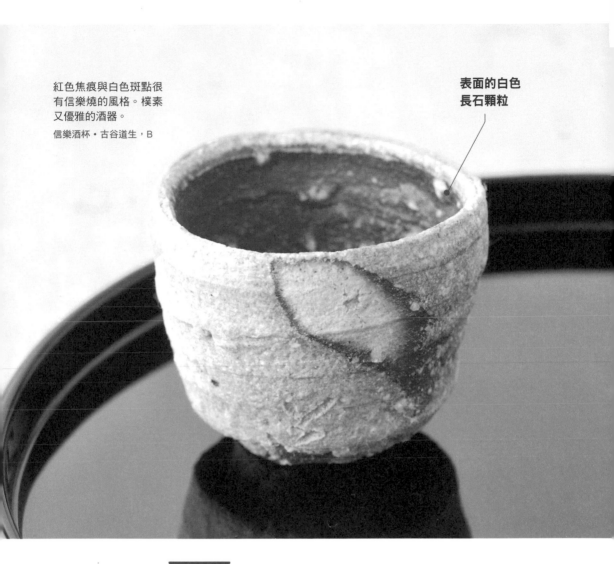

紅色焦痕與白色斑點很
有信樂燒的風格。樸素
又優雅的酒器。

信樂酒杯・古谷道生，B

表面的白色
長石顆粒

陶瓷器
小故事

信樂與狸貓之間的深厚關係

　　餐館、民宅前面常可看見狸貓裝飾品。這是信樂燒的
名產。

　　自從京都陶藝家藤原銕造（別號「狸庵」）於昭和十
年（1935）左右搬到信樂，自此認真製作狸貓像，之後
便成了信樂燒的代表。

　　昭和二十六年（1951）十一月昭和天皇造訪信樂時，
民眾曾經沿途擺放手拿旗子的狸貓裝飾品夾道歡迎。

信樂燒的代表物「狸貓」（音：Ta-Nu-Ki），
其日文發音類似「超越其他」（音：Ta-Wo-
Nu-Ki），表示吉祥之意。

65　第2章　找尋令人心動的陶瓷器

伊賀燒【三重縣】

最受到茶人喜愛
豪邁、不對稱的造型

損傷、裂痕也是魅力之一

擁有被稱為「織部風」的豪邁磊落造型，正是伊賀燒的魅力。即使裂縫、歪扭也受人喜愛。大膽的翠綠色碧多蘿釉也是一大特徵。

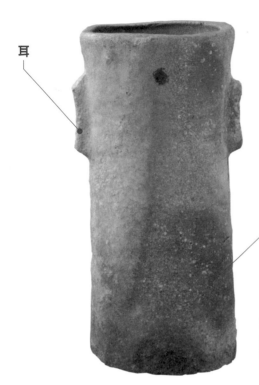

耳

經過大火多次窯燒而成

古伊賀多半附有小耳朵。
新兵衛伊賀附耳筒型花瓶・
伊賀信樂古陶館典藏品

受到歷代武將與茶人喜愛
而茁壯的伊賀燒

伊賀

津

在古代，伊賀燒與一山之隔的信樂使用相同的黏土。一般說「伊賀有耳，信樂無耳」，僅憑耳朵的有無來判斷，可見有多麼難以區分。

伊賀燒具特色的造型大約出現在安土桃山時代。陶工會將已經成型的器皿加上刮刀痕跡、歪斜感，而且表面多半會淋上翠綠色的碧多蘿釉＊。

這類風格大膽的「打破慣例之美」適合用於武將的茶具上。古田織部（→P.88）門下的筒井定次、藤堂家三代等人均致力於替歷代領主製作茶陶。身兼諸侯與茶人的小

＊碧多蘿釉：使蒙上灰燼的地方顯現翠綠色的天然釉藥。

66

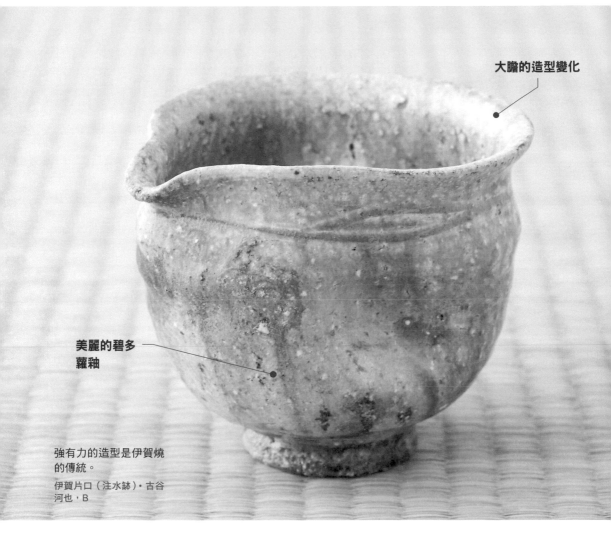

大膽的造型變化

美麗的碧多蘿釉

強有力的造型是伊賀燒的傳統。

伊賀片口（注水缽）‧古谷河也，B

眾所皆知的「伊賀土鍋」。

單柄土鍋‧伊賀土樂

堀遠州也相當喜愛伊賀燒。這些「古伊賀」之中有不少茶道的儲水罐、花瓶等豪邁的陶製茶器。

江戶中期引進瀨戶的施釉技術。

現在多半燒製素燒陶、陶器日用品。

瀨戶燒【愛知縣】

大名鼎鼎的瀨戶燒
擁有千年歷史

「瀨戶物」是陶瓷器的代名詞

瀨戶除了稱為「本業燒」的陶器與稱為「新製燒」的瓷器之外，也生產眾多精密陶瓷（Fine Ceramics）。

江戶後期～明治時代最流行的庶民容器「馬目盤」。現在仍繼續生產。
馬目盤・瀨戶市典藏

明治前期的青花瓷器。底足很有意思。
青花菊唐草鳳凰紋三腳缽・第二代加藤周兵衛，瀨戶市典藏

瀨戶 ★
名古屋 ●

最早使用釉藥的地方。
因為瓷器的生產而重獲新生

瀨戶燒擁有一千年的歷史。鎌倉時代，當其他產地在生產日用素燒陶時，這兒已經開始以中國陶器為藍本，燒製施釉的祭器（祭典使用的器皿）與茶器，這些作品當時是人人珍視的高級品，甚至擄獲了織田信長的心。

戰國時代，陶工搬到了美濃（史稱「瀨戶山離散」），瀨戶燒暫時衰退。

到了江戶時代，瀨戶燒受到尾張德川家的保護，後期開始生產瓷器。現在則成為所有陶瓷器的主要產地。

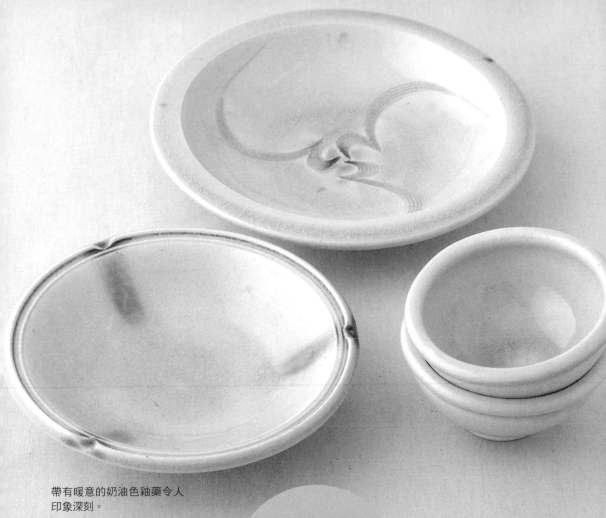

帶有暖意的奶油色釉藥令人
印象深刻。

由左到右依序是：瀨戶六吋半指
紋缽三方綠、石盤、紅小缽兩件
組．均屬水野半次郎，C

民藝風陶器

江戶時代後期（1736～
1867）開始燒製庶民使用
的陶器。石盤、馬目盤、
麥稈手（→ P.43）等都是
長銷品。

陶器
（本業燒）

古瀨戶

鎌倉～室町時代（1185～
1573），模仿中國宋朝青
瓷、天目釉，燒製出灰釉
與鐵釉的高級陶器。以祭
器、茶器為主。

瓷器
（新製燒）

一八〇七年，在有田學習
技術的陶工加藤民吉，成
功生產青花瓷器。之後，
瓷器成為瀨戶燒的重心。

赤津燒

從美濃回來的陶工在赤津
燒製模仿古瀨戶的高級陶
器。以灰釉、鐵釉、古瀨
戶釉等七種釉藥最有名。

常滑燒【愛知縣】

以急須壺最聞名。
從中世紀開始
持續製造日用陶器

充滿陶瓷小鎮風情的土管坡道。土管也是常滑燒最具代表性的產品。

利用氧化燒成與還原燒成
（→ P.41）二次窯燒顯色。

黑泥椿側柄湯冷壺，D

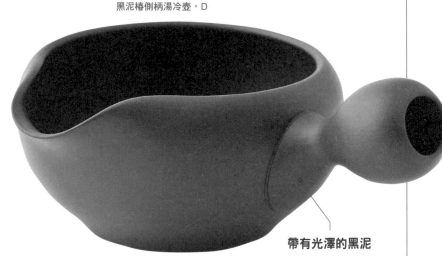

帶有光澤的黑泥

名古屋

常滑

六大古窯之一。
與朱泥窯一同復興

在日本各地遺跡都可發現到常滑燒的壺與甕。常滑有豐富的陶土資源且靠海，自古以來就擁有大規模的窯廠，並能將陶器銷售到全國各地。其他產地到了安土桃山時代紛紛改為生產茶陶，常滑仍持續製造日用陶。

「常滑」名稱的由來是「滑溜的地板」。因為這裡能夠採到含鐵量豐富的軟滑黏土。

江戶時代後期，善用這種黏土的特性，開始生產朱泥燒。後來導入中國的技術，製作出朱泥急須壺，也成為常滑燒的象徵。

70

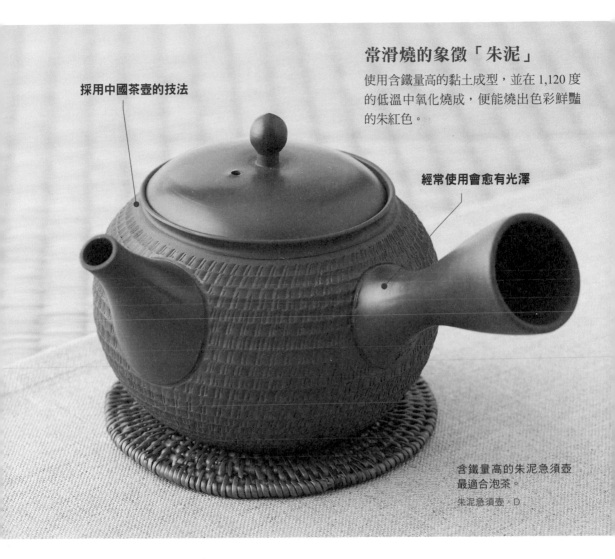

常滑燒的象徵「朱泥」

使用含鐵量高的黏土成型，並在 1,120 度的低溫中氧化燒成，便能燒出色彩鮮豔的朱紅色。

採用中國茶壺的技法

經常使用會愈有光澤

含鐵量高的朱泥急須壺最適合泡茶。

朱泥急須壺。D

陶瓷器
小故事

不可不知的「六大古窯」

一談到陶器，最常出現的用語之一就是「六大古窯」，指的是中世紀最具代表性的六大產地：瀨戶、常滑、信樂、越前、丹波、備前。

近年研究顯示，另有比六大古窯更古老的窯存在，但是那些老窯目前已經沒有使用。

六大古窯的最大價值在於，從鎌倉時代至今仍持續不斷地運作。

●六大古窯

越前
瀨戶
信樂
備前
丹波
常滑

除了瀨戶之外，全都是以素燒陶為主的產地

美濃燒【岐阜縣】

分為黃瀨戶、瀨戶黑、志野、織部。
桃山文化的代表

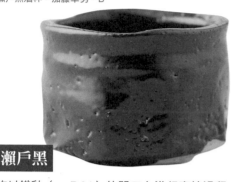

筒型容器偏多
瀨戶黑酒杯・加藤卓男，B

瀨戶黑

施以鐵釉（→ P.31）的器皿在進行窯燒過程時從窯中取出，急速冷卻，就會變成正黑色。也稱為「引出黑」。

黃瀨戶

施以灰釉的器皿經過氧化燒成，而成為黃色陶器。多半採用花草紋樣、綠色膽礬（→ P.27）裝飾。

利用含鐵顏料上色。
黃瀨戶茶杯・加藤康景，B

華麗年代與茶湯
共同孕育出獨特的樣式

平安時代，美濃受惠於產出陶土的地理環境，當時甚至能夠以陶器納稅。此地固然歷史悠久，但直到室町～安土桃山時代（1336～1603）才是全盛期。

美濃燒與相鄰的瀨戶燒關係密切。室町時代（1336～1573），為了避免戰亂、追求優質黏土，瀨戶的陶工流入美濃（瀨戶山離散→ P.68）。此後，美濃成了東海地區（本州島中央靠太平洋側的區域）的陶器重鎮。在華麗的桃山文化風氣與茶的流行之下，逐漸誕生出充滿個性的「美濃桃山陶」。

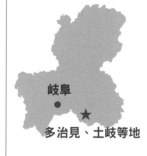

岐阜
多治見、土岐等地

日本誕生的美學成就四大樣式

過去始終模仿唐物（中國陶瓷器）的日本陶瓷器，到了安土桃山時代終於開始發揮自身的創造力。其代表就是美濃桃山陶器的四大樣式。

表面像柚子皮一樣有無數小孔是其特徵。
志野酒杯・原憲司，B

織部

在古田織部指導下誕生奇妙形狀與裝飾的陶瓷器。分為鳴海織部、總織部、黑織部等樣式（→ P.32、88）。

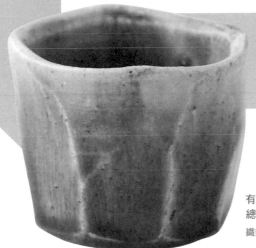

志野

以美濃產的藻草黏土加上厚厚的長石釉慢慢窯燒、慢慢冷卻製成。也是日本最早的白色陶器。

有著美麗綠色織部釉的總織部酒器。
織部酒杯・加藤康景，B

陶瓷器小故事

被誤會為瀨戶燒的志野

美濃桃山陶器過去一直被誤會是瀨戶燒。「黃瀨戶」、「瀨戶黑」等名稱也是因此而來。

一九三〇年，曾見過桃山時代志野筍繪茶碗的荒川豐藏，在座落於可兒市的美濃古窯發現同樣圖案的志野茶碗碎片，因此證明了美濃是桃山古陶的一大產地。

其後，荒川豐藏在該處設置窯廠，促使更多陶藝家嘗試重現美濃桃山陶器。

柔黃色的黃瀨戶、漆黑且端整的瀨戶黑、高雅的白色志野、充滿活力的織部，至今仍是美濃燒的代表性陶瓷器。

到了江戶時代，尾張藩招回瀨戶的陶工，再加上主要的銷售地點京都也開始自行生產陶瓷器，美濃桃山陶的黃金時期就此告終。

「和物」最頂端的志野

在茶的世界中，志野的茶碗被視為是和物（日本陶瓷器）的最頂級品。繪志野、練込志野、鼠志野等，同樣都有著樸素優雅的風貌。

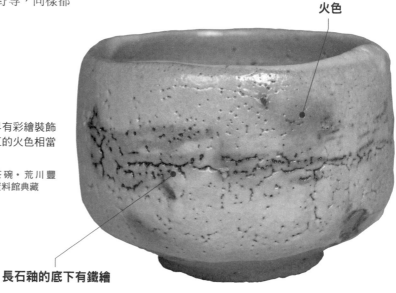

火色

志野是日本最早有彩繪裝飾的陶瓷器。鮮紅的火色相當美麗。

志野一文字紋茶碗・荒川豐藏，岐阜縣陶瓷資料館典藏

長石釉的底下有鐵繪

白坏體上以含鐵顏料的鬼板打底後，利用釘子描繪出蘆葦圖案。

鼠志野蘆葦紋長角盤・水野愚陶，岐阜縣陶瓷資料館典藏

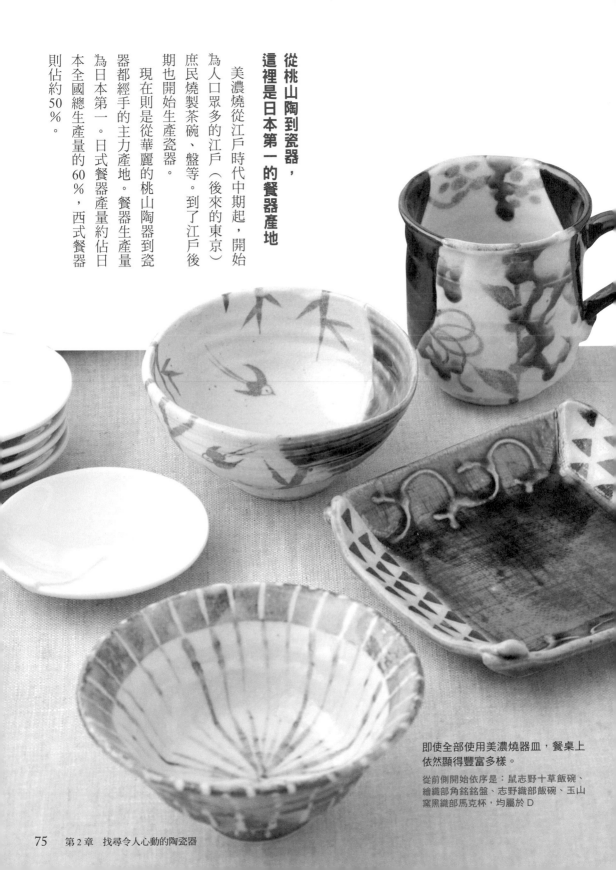

從桃山陶到瓷器，
這裡是日本第一的餐器產地

美濃燒從江戶時代中期起，開始為人口眾多的江戶（後來的東京）庶民燒製茶碗、盤等。到了江戶後期也開始生產瓷器。

現在則是從華麗的桃山陶器到瓷器都經手的主力產地。餐器生產量為日本第一。日式餐器產量約佔日本全國總生產量的60％，西式餐器則佔約50％。

即使全部使用美濃燒器皿，餐桌上依然顯得豐富多樣。

從前側開始依序是：鼠志野十草飯碗、繪織部角銘銘盤、志野織部飯碗、玉山窯黑織部馬克杯，均屬於 D

九谷燒【石川縣】

絢爛華麗的瓷器
為富豪的象徵

美麗的九谷燒具深度的配色。其中的綠色更是格外出色。

從上到下依序是：彩繪銅紋盤・須谷窯／圓與四花紋角盤・岡本修

令人炫目的用色技巧

提到九谷燒就會讓人想到色彩鮮豔的瓷器。窯燒之後，帶點青色的九谷燒坯體讓彩繪更清晰、色彩更豔麗。

在偏青色的素坯上增添色彩深度

「九谷燒」名稱來自於發祥地的加賀國江沼郡九谷村。據傳人們在該地找到了陶石，因此領主前田家開始生產瓷器。

主原料是含鐵量高的當地產花坂陶石。經過還原燒成（→P.41）後，會帶點青色。特徵是能夠增加大量彩繪的深度，讓顯色更清晰。

九谷燒的眾多彩繪樣式之中，最令人印象深刻的是以窗繪及地紋為特徵的「五彩手」、器皿整體以綠色和黃色上色的「青手」等。

金澤●

★ 小松、能美等地

★ 九谷

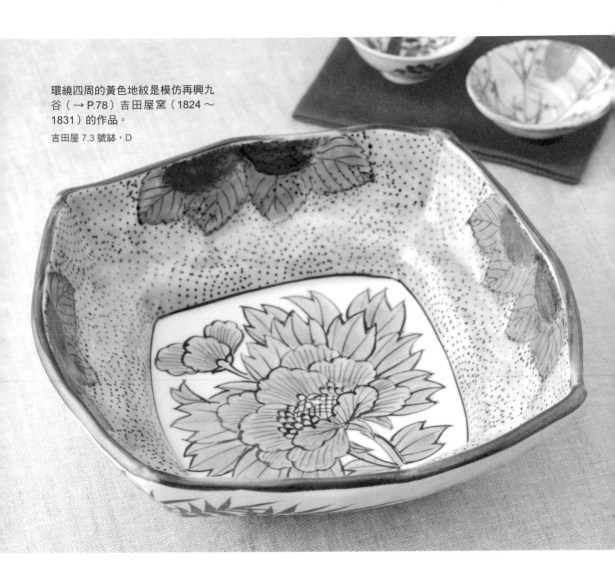

環繞四周的黃色地紋是模仿再興九谷（→ P.78）吉田屋窯（1824～1831）的作品。

吉田屋 7.3 號缽，D

●九谷燒的傳統彩繪方法

青手

塗滿，不留白色坯身

+ 紅

五彩手

白色素坯表面以底下五色彩繪

+ 金

金襴手

五彩加上金色

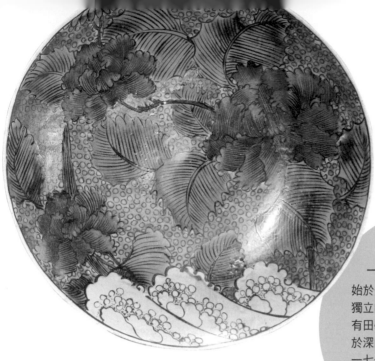

不使用紅色，彩繪塗滿整個坯身的青手器皿。

青手土坡雙牡丹圖大平缽・古九谷，石川縣九谷燒美術館典藏

古九谷
──十七世紀後半──

始於一六五五年左右，脫離加賀藩獨立的大聖寺藩主前田家，要求在有田學習技術的後藤才次郎前往位於深山的九谷村燒製陶瓷器。直到一七一○年為止的半個世紀期間，此地製作出不少青手、五彩手名作。

100 年後

再興九谷
──十九世紀起──

一八○七年，在京都陶工青木木米的指導下，金澤的春日山窯以古九谷為範本，開始燒製瓷器。其後，吉田屋窯、宮本屋窯、永樂和全、九谷庄三等創造出赤繪、金襴手等各式各樣的樣式。

現在，加賀市、小松市、能美市等地均以彩繪瓷器為生產主力。

古九谷與再興九谷

十九世紀初的「再興九谷」，是與現在的九谷燒有直接關係的起源。其美學基礎則來自於江戶時代初期的「古九谷」。

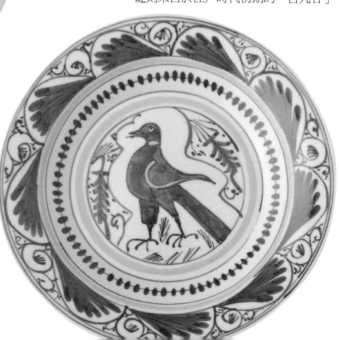

美麗的異國風圖案。

青花鳥紋盤緣盛盤・岡本修

日本瓷器最頂端的「古九谷」

古九谷強烈的色彩與構圖，與日本其他陶瓷器大不相同。油畫般的青手、縝密的彩繪、大膽的幾何紋樣等，一般均認為古九谷是頂級的藝術品。

菊花等花草圖案
上面畫著鳳凰

這種縝密花樣稱為
「百花手」

八角形內側的窗繪、外緣等都裝飾著漂亮的五彩。

彩繪百花手唐人物圖大平缽古九谷・石川縣九谷燒美術館典藏

盤底也畫滿彩繪。口徑 45.1cm。

陶瓷器
小故事

古九谷輝煌五十年的祕密

古九谷有著許多不解之謎。為什麼在有田發展出的最先進彩繪技術，沒多久卻在遙遠的北陸之地開花結果？雖然一般推測是因為前田家與佐賀藩主鍋島家是姻親，因而彼此交流技術、人員、物資。儘管如此，還是留下不少謎團。也有一說認為古九谷是將有田素坯帶回九谷彩繪（釉上彩）完成的作品。

那麼，古九谷在半個世紀內突然消失的原因又是什麼？答案眾說紛紜，可能是藩主、陶工死亡、幕府干涉、藩的財政惡化等。至今仍沒有具體的答案。

益子燒【栃木縣】

樸素摩登的
生活陶器
潛藏著
「實用之美」

獨特的釉藥飄散出自然芳香

益子的黏土粒子較粗，能夠製作出偏黑色的厚實器皿。為了彌補當地黏土的這項缺點，因而發展出施釉、化妝土（→ P.34）等技法。

厚實感

淋釉法是益子燒的傳統技法。

素燒黑白淋釉缽・濱田門窯，C

含鐵量高的黏土一燒就會變黑。

在濱田庄司引領之下而聞名世界

江戶時代後期，益子燒與笠間燒（→ P.82）的技術同時誕生。闖出名號則是要到民藝運動的提倡者濱田庄司（→ P.105）於一九二四年在益子設置窯廠開始。

益子的居民使用當地很難算得上優質的黏土，花費心思燒製實用的生活器皿。由豐饒大自然中誕生的樸素「實用之美（→ P.106）」感動了濱田庄司。

益子當地現在仍承繼著民藝運動的精神，成為日本關東地區數一數二，聚集著包括民藝風在內各種風格陶藝家的產地。

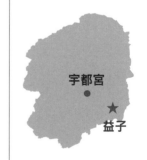

宇都宮

★
益子

80

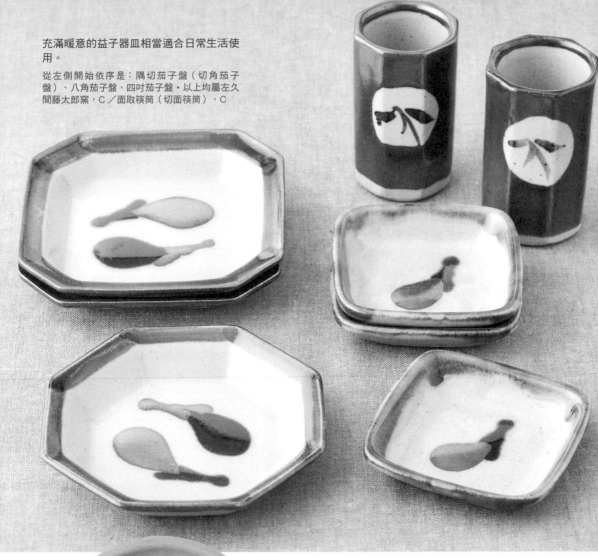

充滿暖意的益子器皿相當適合日常生活使用。

從左側開始依序是：隅切茄子盤（切角茄子盤）、八角茄子盤、四吋茄子盤。以上均屬左久間藤太郎窯，C／面取筷筒（切面筷筒），C

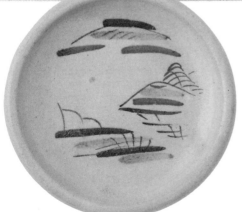

益子燒現在仍會畫上山水畫。

山水繪盤，C

連濱田庄司也著迷的山水土瓶

　　益子燒的另一位重要人物，就是女性彩繪師皆川增。濱田庄司看到皆川增描繪山水畫的土瓶後深受感動，因此將之介紹給世人。山水土瓶現在也是益子燒的長銷商品。

　　皆川增一天要替四、五百個土瓶彩繪。在受到世界工藝展覽會等大獎肯定後，對於自己高超的技術仍然保持平常心，繼續從事彩繪工作。

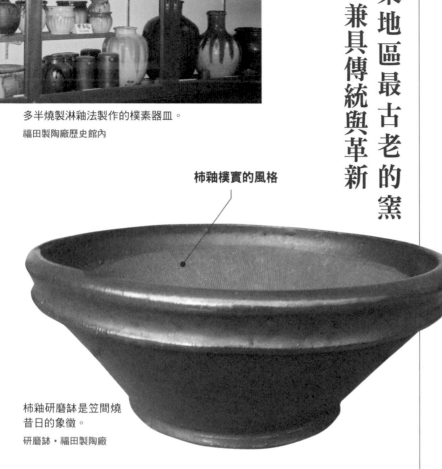

多半燒製淋釉法製作的樸素器皿。
福田製陶廠歷史館內

柿釉樸實的風格

柿釉研磨缽是笠間燒
昔日的象徵。
研磨缽・福田製陶廠

笠間燒【茨城縣】

關東地區最古老的窯廠，兼具傳統與革新

結合官方與民間力量
打造活力十足的陶器市鎮

笠間燒是關東地區最古老的陶器。因為接受信樂燒（→P.64）陶工長右衛門的指導而開始。

江戶時代中期到明治時期左右，因為生產研磨缽、火盆、酒壺等樸素的日用陶器而聞名。過去的笠間燒是淋上糠白釉、柿釉、黑釉的民藝陶器，也是一山之隔的益子燒的前輩。

位在東京附近的笠間有豐富的陶土與柴薪，很適合發展陶瓷器產業。雖然後來因為生活型態的改變而曾經沒落，不過戰後，地方政府致力於窯業，並設立指導中心，邀

笠間
水戶

82

沒有特徵就是其特徵

笠間同時集結了燒製傳統民藝陶器的陶工，也有燒製藝術作品的陶藝家。不受拘束的自由就是笠間的魅力。

結合現代美學與強韌
黏土製作的茶壺。

炭火急須壺・黑田隆

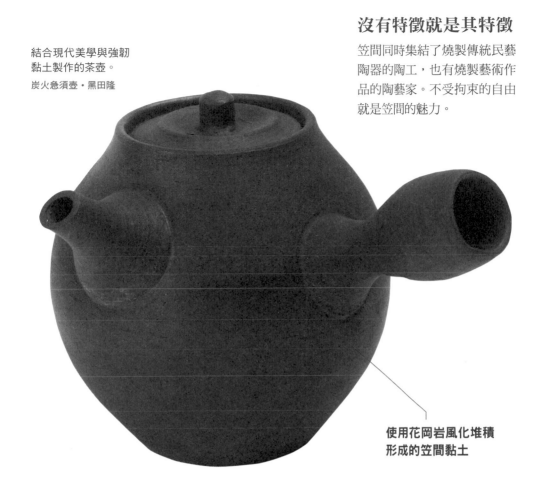

使用花岡岩風化堆積
形成的笠間黏土

笠間的代表性象徵——福田製陶廠的巨型花瓶。
最大的花瓶高 10.7 公尺。

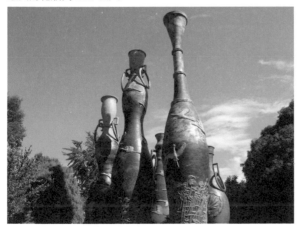

集各地陶藝家參與陶藝社區。笠間這種自由風氣吸引了眾多期待創新的陶藝家們聚集而來。

這裡現在已成為傳統器皿、新銳藝術作品等各式陶瓷器的主要基地之一。

日本全國的陶器市場

──找尋珍寶──

為了繼續深入陶瓷器的世界，我們應該前往產地。你可在陶器市場找到便宜或珍貴的器皿。配合美術館、資料館、窯廠行程，一起享受陶瓷器之旅的樂趣吧。

有不少回流客的有田陶器市場。

陶器市場舉辦時間	洽詢單位	
有田陶器展（4月29日～5月5日） 佐賀縣西松浦郡有田町　町內各處	有田商工會議所 **0955-42-4111**	有田燒・伊萬里燒
秋之有田陶瓷器祭典（11月23日前後4天） 佐賀縣西松浦郡有田町　町內各處	有田町市公所企劃商工觀光課 **0955-46-2500**	有田燒・伊萬里燒
鍋島藩窯秋祭（11月1日～5日） 佐賀縣伊萬里市大川內町大川內山	伊萬里鍋島燒會館 **0955-23-7293**	有田燒・伊萬里燒
傳統工藝唐津燒展（9月中旬的連假期間） 佐賀縣唐津市新興町　唐津市 ARPINO 鄉里會館	唐津燒同業公會 **0955-73-4888**	唐津燒
小鹿田燒民陶祭（10月第二週的週六、日） 大分縣日田市源榮町皿山	日田市商工勞政課 **0973-23-3111**	小鹿田燒
萩燒祭（5月1日～5日） 山口縣萩市椿　萩市民體育館	萩商工會議所 **0838-25-3333**	萩燒
備前燒祭（10月第三週的週六、日） 岡山縣備前市伊部　備前燒傳統產業會館・伊部車站四周	備前燒陶友會 **0869-64-1001**	備前燒
京都・山科・清水燒社區陶器祭 （7月第四週的週五、六、日）京都市山科區川田　清水燒社區	清水燒社區同業公會 **075-581-6188**	京燒
五條坂陶器祭（8月7日～10日） 京都府京都市東山區五條通　南北步道	陶器祭營運協議會 **075-541-1192**	京燒

	陶器市場舉辦時間	洽詢單位
信樂燒	**信樂陶器祭**（10 月體育節的三天連假） 滋賀縣甲賀市信樂町 陶藝之森・甲賀市公所信樂分所四周	信樂燒振興協議會 0748-83-1755
伊賀燒	**伊賀燒陶器祭**（7 月最後一週的週五、六、日） 三重縣伊賀市阿山 阿山觸合公園的阿山室內槌球場	伊賀燒陶器祭執行委員會 0595-44-1701
瀨戶燒	**瀨戶陶祖祭**（4 月第三週的週六、日） 愛知縣瀨戶市 市中心、赤津地區等市區各地 **瀨戶物祭**（9 月第二週的週六、日） 愛知縣瀨戶市 市中心、赤津地區等市區各地	大瀨戶物祭協贊會（瀨戶商工會議所內） 0561-82-3123
常滑燒	**常滑燒祭**（8 月第四週的週六、日） 愛知縣常滑市 常滑競艇場・常滑陶瓷器購物中心 CERAMALL	常滑燒祭協贊會（常滑商工會議所內） 0569-34-3200
美濃燒	**多治見陶器祭**（4 月第二週的週六、日） 岐阜縣多治見市 本町織部街四周	多治見陶瓷器批發商業同業公會 0572-25-5588
	多治見茶碗祭（10 月體育節及其前一天） 岐阜縣多治見市旭之丘 多治見美濃燒批發中心	美濃燒批發中心同業公會 0572-27-7111
	土岐美濃燒祭（5 月 3 日～5 日） 岐阜縣土岐市泉北山町 土岐美濃燒批發商業區	土岐美濃燒批發中心同業公會 0572-55-1322
九谷燒	**九谷茶碗祭**（5 月 3 日～5 日） 石川縣能美市寺井町	石川縣陶瓷器商工業同業公會 0761-58-6656
	九谷陶藝村祭（11 月 3 日前後三天） 石川縣能美市泉台町 九谷陶藝村	九谷燒社區同業公會 0761-58-6102
益子燒	**益子陶器展**（黃金週） 栃木縣芳賀郡益子町 町內各處	益子町觀光協會 0285-70-1120
笠間燒	**笠間陶炎祭**（4 月 29 日～5 月 5 日） 茨城縣笠間市笠間 笠間藝術之森公園	笠間燒同業公會 0296-73-0058
	匠之祭（11 月 3 日前後四天） 茨城縣笠間市笠間 笠間藝術之森公園	笠間觀光協會 0296-72-9222

＊出發前請先確認舉辦日期與場地等。

陶瓷器的產地關係圖

以關鍵字大略分類

不少陶瓷器專家認為現在這時代還計較產地在哪裡，是缺乏常識的行為（↓P.116）。話雖如此，對於入門新手來說，知道產地名稱才會感到安心。

下圖是以特徵為關鍵字，將本書P.50～83中列舉的陶瓷器產地以圖形分類，可當作入門新手瞭解廣大深遠的陶瓷器世界時的參考。

產地關係圖

根據六個關鍵字將各產地的傳統、典型陶瓷器分類。

朝鮮半島的陶工
因為文祿慶長之役而來到日本的朝鮮半島陶工們促使其發展。

與十六世紀末～十七世紀初的桃山文化同時發展。

桃山陶

六大古窯
自鎌倉時代起持續使用到現代的窯場。擁有許多素燒陶產地。

萩　唐津　伊賀　信樂 常滑 備前

美濃　瀨戶

有田

九谷

小鹿田 益子

民藝
與柳宗悅等人的民藝運動關係深遠。作品以日用陶器為主。

江戶的瓷器
到了江戶時代，瓷器生產日益興盛。

京　笠間

包容力　展現各種樣貌，無法概括成單一樣式。

第**3**章

日本
陶瓷器名家

—— 陶瓷器的沿革 ——

陶瓷器的歷史，
可說是陶藝家、陶工們經歷失敗後得以創新的紀錄。
本章將透過在歷史上留下足跡的重要陶藝家，
瞭解日本陶瓷器的發展過程。

古田織部

〔一五四四～一六一五／美濃出生〕

❖

以藝術總監之姿
在陶瓷界發起革命

利用桃山武將的力量
創造獨創的茶碗與器皿

「織部燒」、「織部釉」的名稱正是來自古田織部。他不是陶工，而是替日本陶瓷器帶來嶄新美學思想的革命家、創意總監。

古田織部向千利休學習「閑寂茶」，不過他喜愛的風格與千利休的嶄新卻閑靜之美形成對比。古田織部將中國、南蠻文化與「閑寂」融合，建構出生動又奔放的美。

他親自指導美濃地區的窯廠，催生出後來稱為「織部」的陶器（→P.73）。過去早已存在的志野、黃瀬戸技法也能夠創造出獨樹一格的器皿。他正面肯定容器的歪斜、裂痕，認為那也是一種毫不矯飾的美。

織部偏好「打破慣例之美」

黑織部茶碗
古田織部偏好仿製品、與眾不同的東西。這樣大膽的花樣、強有力的造型也充滿桃山的氣魄。

黑織部茶碗・電燈所，加藤多禰收藏系列，多治見市典藏

> 形狀類似平安時代貴族的鞋子（沓型）

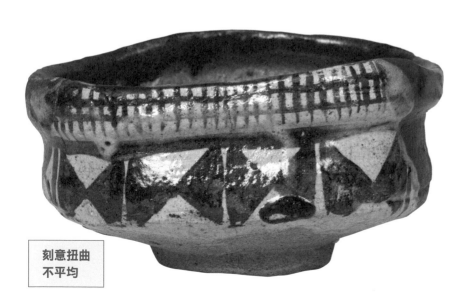

> 刻意扭曲
> 不平均

比城池、國家更昂貴的「名物」

出色的茶具稱為「名物」。戰國時代的茶壺、茶碗等都是方便隨時隨身攜帶的名物，也是珍貴的財產。有些名物的價值甚至超越一座城池或一個國家，有些則作為賞賜給武士的獎賞。

織田信長相當喜歡收集各種名物。據說本能寺之變時，所收藏的唐物、高麗物等相當於百億日圓價值的陶瓷器也一同遭到毀壞。古田織部的獨創性與好眼力來自於追隨織田信長二十餘年的影響。

古田織部不但是一位茶人，也是侍奉織田信長、豐臣秀吉、德川家康的武士。晚年指導德川家二代將軍德川秀忠茶道。雖然被尊稱為「天下第一的（品茶）宗師＊」，後來遭懷疑在大坂夏之陣戰役（江戶幕府完全殲滅豐臣家的戰役）中與敵對的豐臣家私下往來，而被賜切腹，享年七十二歲。

＊宗師：有過人技藝的師父。

綠色織部釉與鐵繪
的幾何紋樣

青織部向付

「向付」（喝茶前輕鬆享用的小菜）是懷石料理使用的小缽。織部也創造了不少外型獨特的餐具。

青織部向付・電燈所，加藤多禰收藏系列，多治見市典藏

角形筒加上底足，器皿的形狀十分創新

本阿彌光悅
〔一五五八～一六三七／京都出生〕

❖ 施展多元化才能
自由表現豪邁與王朝之美

**琳派的先驅
在京都郊區隨心所欲地創作**

本阿彌光悅是活躍於安土桃山～江戶初期的藝術家，原本住在大城市裡，受過良好教育，具有包括書法在內各種領域的多元化才能。他也是「琳派（→P.95）」的源流。

本阿彌光悅藉著刀劍鑑定工作，培養出精準眼光與豐富人脈。並且曾向天下第一宗師古田織部學習茶藝。另外也從與千利休淵源深厚的樂家父子檔——常慶、道入那兒習得陶藝知識。

古田織部過世的一六一五年，德川家康賜給本阿彌光悅位於京都郊外的鷹之峰。此後，他正式開始製作陶器，與許多工藝家一起過著以藝術為主的生活，直到過世為止。

本阿彌光悅豪華的人脈

本阿彌光悅擅長陶藝、書法、蒔繪（在器皿表面貼上金銀粉的漆器工藝技法之一）、庭園造景等，可說是日本的米開朗基羅。而他的周遭也充滿著優秀的人才。

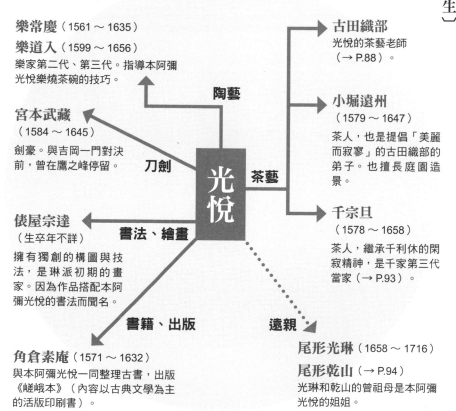

樂常慶（1561～1635）
樂道入（1599～1656）
樂家第二代、第三代。指導本阿彌光悅樂燒茶碗的技巧。

宮本武藏
（1584～1645）
劍豪。與吉岡一門對決前，曾在鷹之峰停留。

俵屋宗達
（生卒年不詳）
擁有獨創的構圖與技法，是琳派初期的畫家。因為作品搭配本阿彌光悅的書法而聞名。

角倉素庵（1571～1632）
與本阿彌光悅一同整理古書，出版《嵯峨本》（內容以古典文學為主的活版印刷書）。

陶藝

刀劍

茶藝

書法、繪畫

書籍、出版

光悅

古田織部
光悅的茶藝老師
（→P.88）。

小堀遠州
（1579～1647）
茶人，也是提倡「美麗而寂寥」的古田織部的弟子。也擅長庭園造景。

千宗旦
（1578～1658）
茶人，繼承千利休的閑寂精神，是千家第三代當家（→P.93）。

遠親

尾形光琳（1658～1716）
尾形乾山（→P.94）
光琳和乾山的曾祖母是本阿彌光悅的姐姐。

本阿彌光悅並非陶藝專家。他學習樂燒*、志野燒（→P.73），最後無法決定自己要專注於哪一個領域，於是選擇自由自在製陶，因此孕育出兼具優雅與豪邁的美麗茶碗。

＊樂燒：在千利休的委託下，樂長次郎開始採用的製陶方式，以手捏成型後低溫窯燒。

陶瓷器的「銘」是什麼？

器皿底部會寫上作者、窯廠的名字，稱作「銘」。那麼「銘　時雨」又是什麼意思？「時雨」兩字不是在形容該器皿，也不是本阿彌光悅的別名。

「銘」原本的意思是指把名字刻在器皿上。後來陸續發展出寫上「時雨」、「不二山」等，藉此表示器皿的形狀、景色（→P.122）特徵、由來、作者或持有者的小故事等，這種也稱為「銘」。

加上「銘」多半可增加特殊的美感，並提高器皿的價值。

門外漢專屬的自由造型

外型樸素，
圈足較低

燒製過程形成的
裂痕更添風情

黑樂茶碗　銘　時雨
這個略顯渾圓飽滿的作品是樂燒茶碗。本阿彌光悅製作的茶碗全都是手捏（→P.129）成型。

黑樂茶碗　銘　時雨・名古屋市博物館典藏

野野村仁清

〔生卒年不詳／丹波國出生〕

❖

**華麗彩繪與巧妙成型技巧
使作品成為京燒範本**

野野村仁清的俗名是「清右衛門」。在京都仁和寺門前開設窯廠，燒製許多仁和寺的御用品，因此使用「仁清」為別號。他奠定了後來的京燒基礎。

原本是丹波燒陶工的野野村仁清，在京都的粟田口、瀬戶等地學得茶入（盛裝濃茶粉末的茶器）等的製作技術。後來回到京都接受茶人金森宗和的指導。多半配合仁和寺、金森宗和的訂單製作高級茶器，或高官子女使用的彩繪陶器等。

野野村仁清的器皿最令人印象深刻的地方就是充滿京城優雅的漂亮彩繪。據說他是以狩野派等優秀畫

猶如王朝畫軸般的彩繪陶器

彩繪花笠香盒

纖細造型、華麗色彩與紋樣，呈現出洗練氣氛的香盒（盛裝茶會上所焚燒之香料的有蓋容器）

彩繪花笠香盒・石川縣立美術館典藏

異國風紋樣

彷彿花斗笠的形狀
令人印象深刻

野野村仁清的茶器受到公主喜愛

江戶初期，最受歡迎的茶人主要分成兩派，一派是與王官貴族交情深厚的金森宗和，另一派是千利休的孫子千宗旦，亦即現在的表千家、裏千家、武者小路千家的始祖。

將「閑寂茶」理念發揮到極致的千宗旦追求的是剝花之美。另一方面，金森宗和則喜好後世稱為「姬宗和」的典雅之美。野野村仁清的茶器正好反映出金森宗和的高格調貴族喜好。

家的草稿為藍圖製作。

他的作品之中，以茶葉壺（儲存茶葉的大壺）特別出名。這些茶葉壺外型雖然較大，卻相當薄巧，可看出仁清的轆轤技術之高超巧妙。

華麗的金彩

以卓越的轆轤技巧
完成輕薄造型

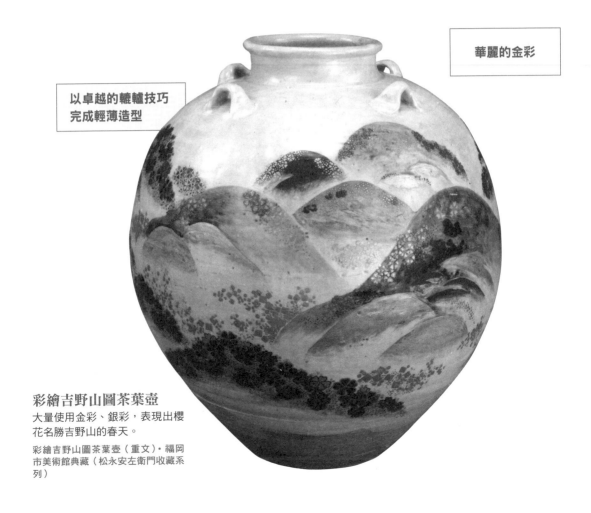

彩繪吉野山圖茶葉壺
大量使用金彩、銀彩，表現出櫻花名勝吉野山的春天。

彩繪吉野山圖茶葉壺（重文）・福岡市美術館典藏（松永安左衛門收藏系列）

尾形乾山

〔一六六三～一七四三／京都出生〕

❖ 琳派的洗練作風
受到京都民眾的喜愛

**美麗的設計
來自於無止境的追求**

尾形乾山是與野野村仁清齊名的京燒巨匠。他出生於京都和服商之家，與哥哥尾形光琳同樣自年輕就接受書法、和學與漢學的教育。父親過世後，二十七歲的他隱居在仁和寺附近，認識了野野村仁清，並在他的指導下開始製陶。

「乾山」是他的別號，因為他在一六九九年首次於鳴瀧設置窯廠，該處位在京都的西北方（在八卦中西北方為「乾」），由此而來。

一七一二年，他搬到洛中的二條丁子屋町，製作向付（前菜碟）、缽、酒杯等色彩繽紛的餐具。筆觸與構圖大膽的彩繪受到元祿居民的喜愛。

師父野野村仁清與弟子尾形乾山對照表

尾形乾山與野野村仁清同樣是京燒的源流。
師徒兩人的作風與境遇卻大不相同。

師父

野野村仁清（→ P.92）

● 丹波國出生的基層工匠

● 在瀨戶等地累積學習經驗

● 以茶器為製作重心

● 彩繪屬於絢爛華麗的狩野派

徒弟

尾形乾山

● 出生在京都的富裕地主家庭

● 因為隱居而開始製陶

● 以高級餐具為製作重心

● 琳派的大膽構圖、彩繪

陶瓷器
小故事

代表日本美術工藝的「琳派」

尾形乾山的作品讓人看到了設計感。據說他是因為看了一百年前很活躍的遠親本阿彌光悅（→ P.90）所寫的樂燒技法書，因此對陶藝產生興趣。尾形乾山的哥哥尾形光琳也受到本阿彌光悅、俵屋宗達的作品感動，因而確立流暢美麗的畫風。

尾形光琳、尾形乾山、本阿彌光悅、俵屋宗達，以及後來的酒井抱一、鈴木其一等人風格自由闊達、充滿設計感，因此取光琳的名字其中一個字，稱為「琳派」。

尾形乾山的器皿特徵是具有嶄新的用色與構圖。這些都來自於他對朝鮮、中國、越南、荷蘭等地陶瓷器的熱心研究，以及對彩繪、青花、鏽繪（鐵繪）等技法下足工夫的成果。以現在來說，他的作品仍具有不褪色的獨創性。

書法與繪畫合而為一

製作成平面、塗白好方便繪畫

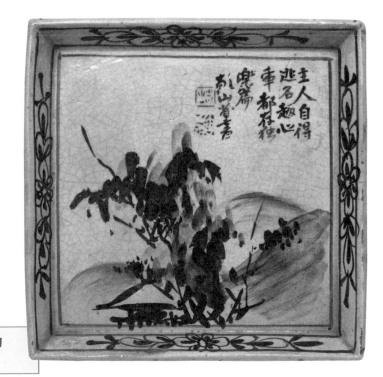

鏽繪樓閣山水畫四方盤

以白色化妝土的器皿搭配鏽繪（鐵繪），加上透明釉燒製而成。尾形乾山與哥哥尾形光琳共同製作了許多四方盤作品。

鏽繪樓閣山水畫四方盤・京都府立綜合資料館典藏（京都文化博物館管理）

善用留白的設計

品茶與陶瓷器

品茶是平安時代末期，禪僧榮西從中國傳來的飲茶習慣，
後來普及到武士、市井小民之間。
室町～江戶時代初期，品茶習慣促使陶瓷器大幅發展。

美學的改變也影響
到陶瓷器外型的改變

「唐物」
最好

品茶的誕生

室町中期，「品茶」成為一種技藝。主要使用天目茶碗、青瓷等唐物、模仿唐物燒製的瀨戶燒等。

●抹茶茶碗的主要形狀

天目型

「和物」
茶陶誕生

「閑寂茶」全盛期

千利休延續村田珠光、武野紹鷗，完成了「閑寂茶」。高麗物、日本的素燒陶獲得好評，千利休要求瓦片工匠樂長次郎燒製的茶碗，展現出全新的「和物」之美。

井戶型

「和物」
多樣化

碗型

「仿製品」與
「美麗而寂寥」

古田織部的「仿製品」、小堀遠州的「美麗而寂寥」等帶來全新的茶風。各地開始大量製作符合茶人美學的茶陶。

半筒型

朝顏型（平型）

樂燒、美濃燒、瀨戶燒、來到日本的朝鮮半島陶工發展出的唐津燒與萩燒、典雅的京燒等，誕生出許多種類的和物。

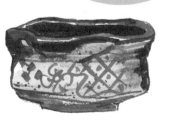

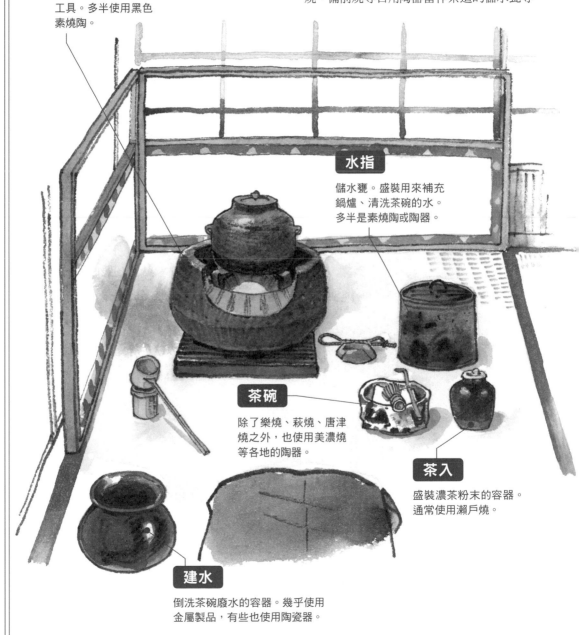

茶器是陶器的團隊表演

從千利休的時代起，茶器轉變以和物為中心。
除了燒製品茶專用的陶器之外，還盛行以信樂
燒、備前燒等日用陶器當作茶道的儲水甕等。

風爐

擺上鍋爐煮沸熱水的
工具。多半使用黑色
素燒陶。

水指

儲水甕。盛裝用來補充
鍋爐、清洗茶碗的水。
多半是素燒陶或陶器。

茶碗

除了樂燒、萩燒、唐津
燒之外，也使用美濃燒
等各地的陶器。

茶入

盛裝濃茶粉末的容器。
通常使用瀨戶燒。

建水

倒洗茶碗廢水的容器。幾乎使用
金屬製品，有些也使用陶瓷器。

第一代 酒井田柿右衛門

〔一五九六～一六六六／肥前有田出生〕

❖ 日本首位成功 燒製彩繪瓷器者

以中國的技術為基礎 孕育出優雅的日本之美

第一代酒井田柿右衛門是日本第一位成功製作出彩繪瓷器的陶工。

白底色加上色彩繽紛的圖畫，這種彩繪瓷器與野野村仁清的彩繪陶器（→P.92）同為日本陶瓷器帶來鮮豔的繪畫之美。

酒井田柿右衛門家代代相傳的古書《從赤繪開始的記憶》之中，記載著伊萬里商人從留滯於長崎的中國人那兒學到赤繪（彩繪）技法，第一代柿右衛門接受委託，在多次嘗試後，終於成功燒製出赤繪，並且販賣到海內外。

配合歐洲人的喜好而開發出稱為「濁手＊」的素坯（→P.52）。十七世紀末，以柿右衛門窯為中心

映照在乳白色之上的柔和彩繪

善用「濁手」而有諸多留白的構圖

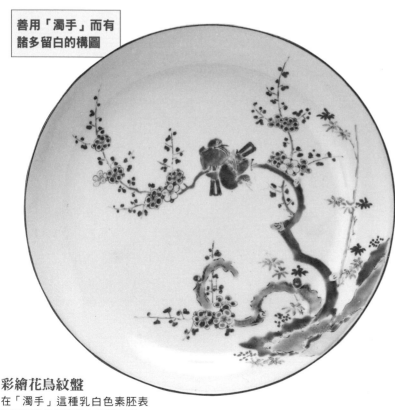

彩繪花鳥紋盤
在「濁手」這種乳白色素胚表面以高雅的色彩畫上花鳥圖樣。
彩繪花鳥紋盤（柿右衛門樣式）・佐賀縣立九州陶瓷文化館典藏

＊濁手：瓷土經 40 小時達 1,300℃ 燒製而成，柔和的白瓷為其特點。

在荷蘭客戶要求下誕生的技術

十七世紀中，荷屬東印度公司因為中國內政不穩而試圖找尋其他的瓷器出口國，於是注意到日本的「伊萬里」。異國風的青花與華麗的金襴手（→ P.52）在西方貴族之間大受歡迎。

柿右衛門樣式的雪白坯體，則是源於東印度公司希望外觀看來更白，而誕生的產品。

的有田陶工們，成功燒製出除去青色的乳白色濁手。在濁手上善用留白，畫上優美彩繪的「柿右衛門樣式」因而風靡一時。

柿右衛門樣式與柿右衛門窯的歷史

柿右衛門樣式是由以酒井柿右衛門窯為中心的有田陶工們所完成。主要用於出口。

1597 年	鍋島直茂從朝鮮半島帶來陶工
1610 年左右	有田西部燒製出日本第一個瓷器
1616 年	朝鮮半島的陶工李參平在有田的泉山發現陶石
1635 年左右	第一代柿右衛門在有田皿山設置窯廠
1640 年代	第一代柿右衛門製作出日本第一個彩繪瓷器
1647 年	彩繪瓷器賣給加賀藩與荷蘭
1650 年代	收到來自東印度公司的瓷器訂單
1670 ～ 1690 年左右	柿右衛門樣式蔚為流行（約在第四～五代柿右衛門的時期）
• • •	
1953 年	第十二代柿右衛門復興濁手素坯

酒井田家的當家代代承襲「柿右衛門」稱號。目前的當家是第十四代。

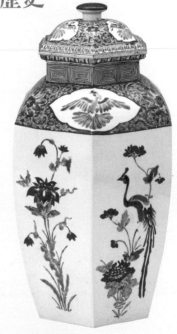

彩繪花鳥紋六角壺

由六片陶板組合成型。德國的邁森瓷器（Meissen）等也生產模仿此作品的產品。

彩繪花鳥紋六角壺（柿右衛門樣式）·
佐賀縣立九州陶瓷文化館典藏

第十二代 今泉今右衛門

〔一八九七～一九七五／佐賀縣有田町出生〕

❖ 復興色鍋島技術

繼承祖父與父親的遺志，設置今右衛門窯

今泉今右衛門家是位在有田赤繪町的十六間鍋島藩窯專屬御用赤繪屋之一。到了明治時代（1868～1912），因為廢藩置縣而失去藩的保護，第十代今右衛門為了讓窯廠存活下去，開始進行從素坯到彩繪的一貫生產製程。

出生於明治後期的第十二代今右衛門與父親共同致力於重現傳統色鍋島之美。歷經經濟上、技術上的千辛萬苦後，終於成功復興江戶元祿時代（1688～1707）的色鍋島技法。

於一九四八年繼承今泉今右衛門之名後，他成立保存會，致力於維護色鍋島傳統。

精彩重現色鍋島樣式之美

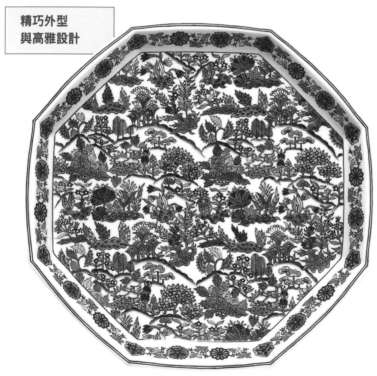

精巧外型與高雅設計

色鍋島更紗紋額盤
花樣的靈感來自於名叫「鍋島更紗」的美麗老布料。鍋島樣式的瓷器彩繪稱為「色鍋島」。

色鍋島更紗紋額盤・今右衛門

彩繪三瓢紋盤
色鍋島多半是構圖大膽的作品。青花的藍色與紅、黃、綠構成這幅色彩鮮艷的作品。

彩繪三瓢紋盤・佐賀縣立九州陶瓷文化館

有田・鍋島樣式的發展史

鍋島是一般庶民沒有機會看到的最頂級工藝品。明治維新之後雖然失去了藩的保護，其傳統仍然由現代的器皿所承襲。

明治維新
廢止了鍋島藩的窯廠制度

江戶時代

利用不外傳的技術燒製御用品

一六七五年，鍋島藩確立分工體制，在大川內山成型，並在有田的赤繪町彩繪。為了避免技術外流而受到嚴格監控的陶工們發揮頂級技術，製作出最高水準的御用品與貢品。

明治時代～現在

由有田今右衛門窯繼承

一八七三年，第十代今右衛門開始從事素坏到彩繪的一貫生產。此後，今右衛門窯擔任一般器皿與宮內廳*御用品等的燒製工作。大川內山的作業也進行到彩繪的階段（→ P.53・伊萬里燒）。

現代的今右衛門窯作品。時尚設計中也囊括了色鍋島的技巧與美學。

果實紋繪變銘銘盤・今右衛門窯，A

*宮內廳：日本的行政機關之一，負責處理與皇室有關的事務。

北大路魯山人

【一八八三～一九五九／京都出生】

❖ 追求飲食與器皿之間 最美好的協奏曲

製作能夠發揮料理長處的理想器皿

知名書法家北大路魯山人開始從事陶藝的契機，是因為看到加賀山代溫泉的漢學學者以自製的器皿盛菜。當時對方以呈現出美感與協調感的器皿與料理招待他，北大路魯山人也將此視為人生最大的目標。

一九二五年，他在赤坂開設一家日本餐廳「星岡茶寮」。從食材取得、料理製作、店員教育等全部一手包辦。隔年他打算自己燒製店裡使用的容器，因此在位於北鎌倉的家裡設置了一座窯爐。他從全國各地集結知名的陶藝家與陶工，以古陶瓷為範本，製作各式各樣的器皿。

北大路魯山人認為「器皿是料理

模仿古陶瓷的多樣化作風

北大路魯山人為了追求理想的器皿，嘗試了各種手法。他參考中國與日本古陶瓷的美麗精髓。創造出屬於自己的嶄新器皿。

素燒陶

美的源頭存在於自然之中，本著這個信念，他利用風土民情多樣化的備前、信樂、伊賀等的素燒陶製作砧板皿等。

織部・黃瀨戶

受到美濃古陶的影響，製作黃瀨戶、志野、織部等。一九三〇年，協助調查荒川豐藏（→ P.73）的美濃古窯。

彩繪

學習九谷燒、中國明朝末年的彩繪瓷器「吳須赤繪」的技法，製作使用紅色、金色的精緻向付等。

青花

向九谷燒陶藝家第一代須田菁華學習技法。受到中國青花瓷的美所吸引而製作「福」字的青花器皿等。

從失敗中誕生的名作

北大路魯山人不浪費魚骨頭、蔬菜外皮，全都用於料理上。而在陶藝上同樣也不喜歡浪費。

北大路魯山人晚年在自家設置備前式窯爐，以備前的黏土製陶。但是，不擅於備前燒的陶工製作出的器皿缺乏備前獨特的氣質。他沒有把那些失敗品丟掉，反而在其上施以固態銀彩，給予那些器皿新生命。而這也成了魯山人的代表名作之一。

的衣著」，他想了許多器皿，如：砧板皿、切角皿、樹葉皿等，並且認為醬菜要用金彩或彩繪的瓷器、高級料理則用樸素的土製品等，在善用素材的搭配上，也展現他的獨創性。

晚年，他結束餐廳，專心從事陶藝，一生創作不輟。

「料理的衣著」擁有美麗的彩繪

纖細的彩繪
緩緩延伸

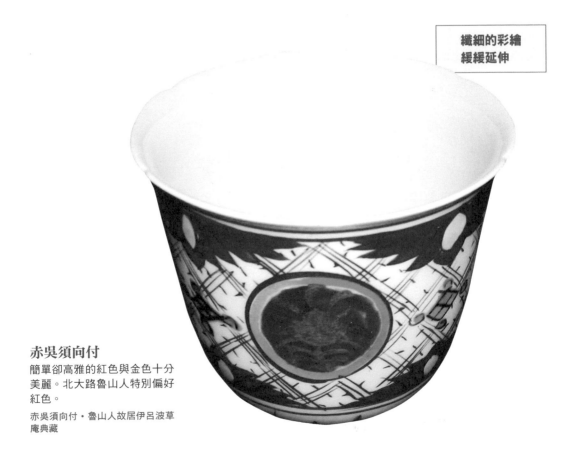

赤吳須向付
簡單卻高雅的紅色與金色十分美麗。北大路魯山人特別偏好紅色。

赤吳須向付・魯山人故居伊呂波草庵典藏

河井寬次郎

〔一八九〇～一九六六／島根縣出生〕

❖ 釉藥達人增添 生活器皿的美感

利用卓越的技巧展現「實用之美」

他想成為「工匠」而非「藝術家」

民藝運動（→P.106）的核心人物陶藝家河井寬次郎，一開始因為釉藥及技巧與中國古陶瓷並列，因此其藝術作風獲得很高的評價。

歷經與晚輩濱田庄司、柳宗悅交流後，於大正（1912～1926）後期，他透過「民藝」開始製作實用陶器。

河井寬次郎不在作品上題銘（→P.91），因為他不喜歡被稱為陶藝家，他認為無名工匠的工作較有美感。戰後，儘管他發表了造型更自由的作品，仍然一輩子抱持民藝的理念走下去。

使用辰砂的紅、吳須的藍、鐵的褐色這三種釉藥

以石膏模成型

白底草花繪扁壺
白色化妝土外加上紅色、藍色、褐色的花草紋樣，十分高雅。這是他刻意展現「實用之美」階段中期的作品。

白底草花繪扁壺・河井寬次郎紀念館典藏

濱田庄司

〔一八九四～一九七八／神奈川縣出生〕

❖ 製陶以益子為基礎，誕生出名作

憧憬在英國見到的「美好生活者」而前往益子

比河井寬次郎晚兩年進入京都市立陶瓷試驗場工作的濱田庄司，曾在英國留學，接觸到當地藝術家仰賴當地風土創作的生活。回國後，他決定在原本默默無名的產地益子定居，利用益子的黏土和窯爐製陶，實踐在英國見到的「美好生活者」的生活（→P.80）。

他與河井寬次郎一同參與民藝運動，致力推廣，並前往沖繩等國內外各地訪問。他也將在各地學到的各式技法，活用於在益子燒製的作品上。

反過來利用黏土的缺點，確立風格

以杓子淋釉

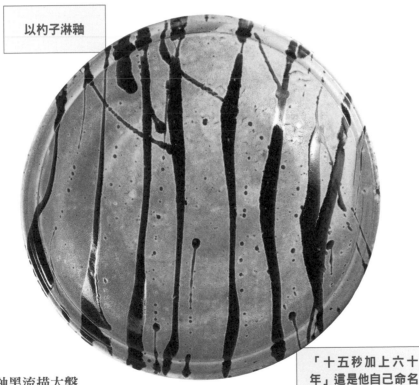

「十五秒加上六十年」這是他自己命名的瞬間技法

白釉黑流描大盤

整體施以白釉（糠灰釉）後，再大膽淋上黑釉。這是濱田庄司瞭解益子黏土的優缺點後，在技法上花心思，孕育出充滿個性的作品。

白釉黑流描大盤・益子參考館典藏

民藝運動與陶瓷器

「民藝」指的是扎根於庶民生活的工藝。
藝術評論家柳宗悅主張，民藝之中存在著無心插柳而健全的「實用之美」。
民藝運動重新評估各地方手工藝，
這種嶄新的想法也帶給日本工藝重大的影響。

與民藝運動淵源
深厚的陶瓷器產地

柳宗悅與河井寬次郎、濱田莊司旅行日本各地，致力於普及民藝理念。有些窯廠因為他們的造訪而重生，也有些窯廠因為對民藝運動產生共鳴而誕生。

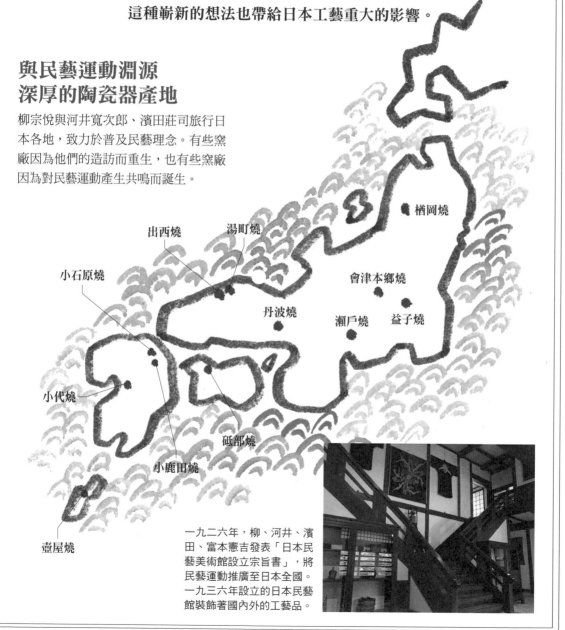

出西燒
湯町燒
小石原燒
楢岡燒
會津本鄉燒
丹波燒
瀨戶燒
益子燒
小代燒
砥部燒
小鹿田燒
壺屋燒

一九二六年，柳、河井、濱田、富本憲吉發表「日本民藝美術館設立宗旨書」，將民藝運動推廣至日本全國。一九三六年設立的日本民藝館裝飾著國內外的工藝品。

106

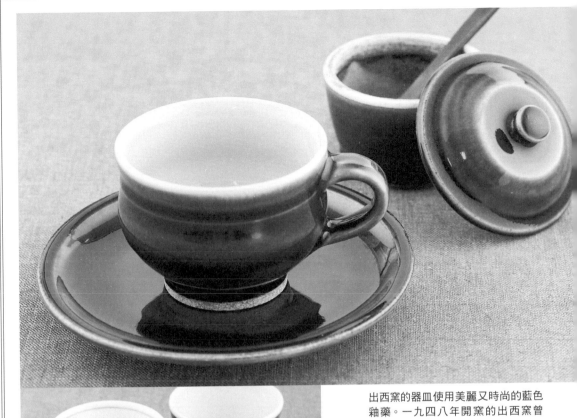

出西窯的器皿使用美麗又時尚的藍色釉藥。一九四八年開窯的出西窯曾經接受河井、濱田、巴納德・李奇（→ P.57）等人指導。

從左側開始依序是：吳須杯盤組、吳須蓋物（吳須有蓋缽），兩件均屬 E

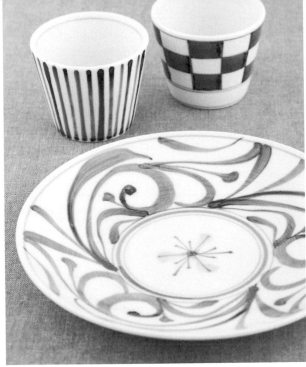

受到民藝運動影響而出現的砥部梅山窯瓷器。手工、手繪的瓷器具有親民的魅力。

從上面開始依序是：蕎麥豬口市松（蕎麥格子酒杯）、蕎麥豬口麥稈手（蕎麥麥稈酒杯）、八吋青花盤，均屬 E

日本陶瓷器歷史年表

日本陶瓷器學習中國與朝鮮的製作技術，且發揚光大。日本陶瓷器文化的黃金時期，正是安土桃山時代。

年代	繩文	彌生	古墳	飛鳥	奈良
	BC15000	BC300	0　300　500	700	800

主要事蹟

● 開始燒製繩文土器

● 開始燒製彌生土器

● 由土器師燒製
● 燒製大量的埴輪（土俑、陶俑）當作古墳的陪葬品
● 開始生產須惠器（日本古墳時代到平安時代生產的青灰色硬質素燒陶）

● 燒製奈良三彩
● 燒製日本最早的施釉陶器

● 愛知縣的猿投窯開始燒製灰釉陶器

備註

● 從朝鮮傳來稻作與鐵器

239 卑彌呼派出使節前往三國的魏

538 佛教傳至日本

630 派出遣唐使

710 定都平城京

794 定都平安京

世界最早的陶瓷器是繩文土器

大約一萬五千年前燒製而成的繩文土器是世界最古老的陶瓷器。土條成型（→ P.128）後野燒的繩文土器雖然脆弱，但是造型和花樣的表現豐富。

到了五世紀，從朝鮮傳來須惠器，經由轆轤成型（→ P.129）後入穴窯燒成，因此能夠燒製出強度夠且形狀穩定的祭器（祭祀用的工具、器皿）等。

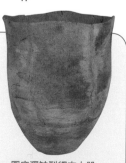

圓底深缽型繩文土器
瀨戶市典藏

108

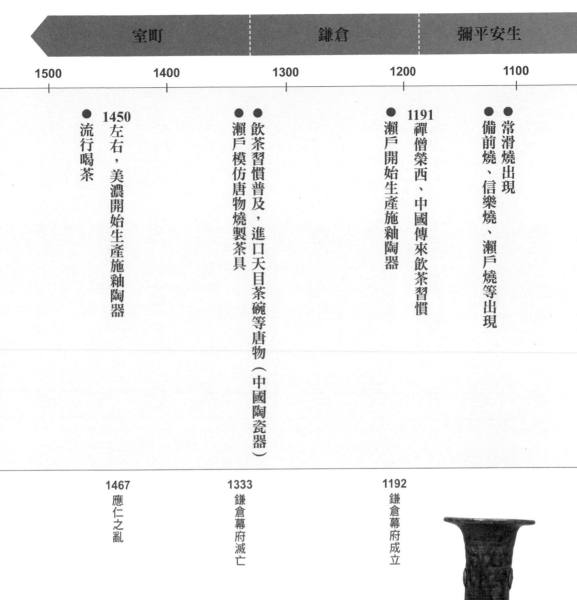

室町	鎌倉	彌平安生
1500　　　1400	1300　　　1200	1100

● 1450
左右，美濃開始生產施釉陶器

● 流行喝茶

● 瀨戶模仿唐物燒製茶具

● 飲茶習慣普及，進口天目茶碗等唐物（中國陶瓷器）

● 瀨戶開始生產施釉陶器

● 1191
禪僧榮西、中國傳來飲茶習慣

● 常滑燒出現

● 備前燒、信樂燒、瀨戶燒等出現

1467
應仁之亂

1333
鎌倉幕府滅亡

1192
鎌倉幕府成立

鐵釉花唐草紋法國花瓶
瀨戶市典藏

庶民無法接觸到的施釉陶器

　　七世紀左右，釉藥技術從唐朝傳進日本。正倉院還留著稱為「奈良三彩」的綠、黃、白三色施釉陶器。

　　瀨戶雖然生產貴族、武士使用的灰釉、鐵釉餐具，不過庶民使用的主要是由須惠器改良而來的素燒陶容器。承襲瀨戶的六大古窯（→ P.71）等地則大量燒製壺、甕、研磨缽等物品。

1600

主要事蹟

1550 左右，唐津燒出現

1574 織田信長發布禁窯令（禁止瀨戶之外的地方生產陶器）

● 此時，瀨戶的陶工遷移到美濃（瀨戶山離散）

1586 左右，千利休要求樂長次郎燒製半筒型茶碗（樂燒）

1587 豐臣秀吉聚集全國茶人，舉辦北野大茶會

1597 朝鮮半島的陶工來到日本，開始在唐津等地製陶

1610 左右，有田燒製出日本第一個瓷器

1616 李參平在有田泉山發現陶石

1640 左右，京都燒製彩繪陶器

1655 左右，石川縣九谷村燒製古九谷

1659 到歐洲，有田瓷器透過東印度公司大量出口

野野村仁清
第一代酒井田柿右衛門
尾形乾山
本阿彌光悅
古田織部

備註

1543 鐵砲傳進日本

1573 室町幕府滅亡

1582 本能寺之變

1590 豐臣秀吉統一日本全國

1592 文祿之役（出兵朝鮮）

1597 慶長之役（出兵朝鮮）

1600 關原之戰

1603 德川家康在江戶成立幕府

1639 德川家光發布鎖國令

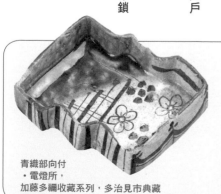

青織部向付
・電燈所，
加藤多補收藏系列，多治見市典藏

茶與戰亂局勢為陶瓷器帶來革命

茶文化鼎盛時期，陶瓷器鑑賞文化也隨之誕生。包括中國茶陶在內，信樂、備前的素燒陶器皿、朝鮮半島庶民使用的高麗茶碗等均受到喜愛。

安土桃山時期，日本發展出自己的茶陶製作技術，並且在美濃生產出嶄新的陶器。文祿慶長之役結束後，唐津等地也燒製出美麗的陶器作品。

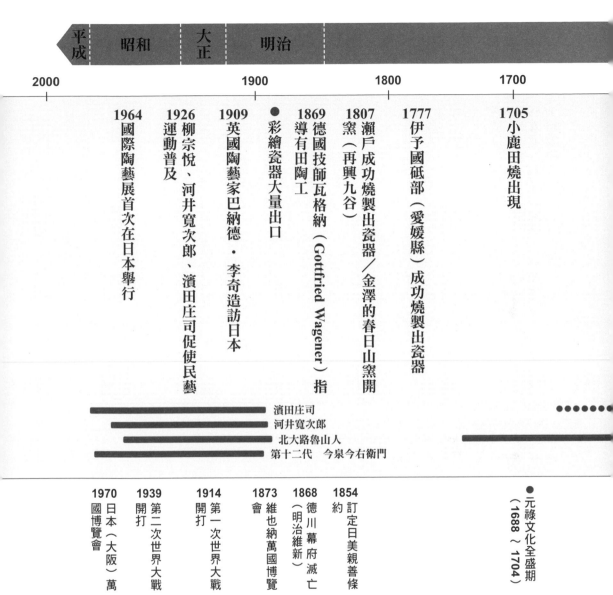

平成	昭和	大正	明治		
2000		1900		1800	1700

1964
國際陶藝展首次在日本舉行

1926
柳宗悅、河井寬次郎、濱田庄司促使民藝運動普及

1909
英國陶藝家巴納德・李奇造訪日本

● 彩繪瓷器大量出口

1869
德國技師瓦格納（Gottfried Wagener）指導有田陶工

1807
瀨戶成功燒製出瓷器／金澤的春日山窯開窯（再興九谷）

1777
伊予國砥部（愛媛縣）成功燒製出瓷器

1705
小鹿田燒出現

濱田庄司
河井寬次郎
北大路魯山人
第十二代　今泉今右衛門

1970
日本（大阪）萬國博覽會

1939
第二次世界大戰開打

1914
第一次世界大戰開打

1873
維也納萬國博覽會

1868
德川幕府滅亡（明治維新）

1854
訂定日美親善條約

● 元祿文化全盛期（1688～1704）

成熟的陶瓷器文化

　明治維新後，陶瓷器生產成了當紅的出口產業，並出現學習窯業的新式學校。私人陶藝家也開始活躍。

　昭和初期（1926～1941），「民藝運動」風潮四起，默默無聞的陶工們透過實用陶展現陶瓷器之美，各地方的工藝重新成為矚目焦點。

瓷器躍然成為主角

　江戶時代初期，有田生產出日本最早的瓷器。雪白美麗的「伊萬里」在歐洲也相當受到歡迎。京都的野野村仁清帶頭開始燒製華麗的陶瓷器。

　到了江戶後期，各地也開始生產瓷器，瓷器逐漸進入庶民的生活。

何謂「古董」

明治時代的物品就是「古董」

一談到陶瓷器，人們總會想到「古董」。多久之前的文物可稱之為「古董」呢？

有些人認為江戶時代以前的才是古董，有些人則認為世界大戰前的就是古董，眾說紛紜。雖然沒有明確的定義，不過我們姑且可以說明治時代之前（一八六八年之前）的陶瓷器就是古董。

因美麗而得以流傳

那麼，只要歷史悠久就叫做古董了嗎？知名的古董收藏家白洲正子曾說：「物品因美麗而得以流傳」。但並不是所有被流傳的東西就稱得上美麗。

所謂古董，是能跨越古今、不受地區限制而受到尊崇的東西，直到今日仍具有不容忽視的璀璨之美。與作者有名與否無關。

說起來，「古董」一詞原本專指喝茶工具，現在多半廣泛用於指大多數物品。將歷史悠久又美麗的古董納入日常使用工具之列，不但能夠擴展自己的世界，也能夠更加豐富生活。

話雖如此，古董並非一朝一夕即可瞭解。想要認真學習就必須投入大量金錢及時間，這點也須銘記在心。

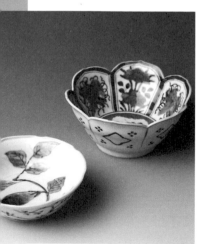

無論古董新手或達人，人人都愛古伊萬里器皿。

從左到右依序是：那子果枝紋青花平小缽、青花芙蓉手花型缽，兩件均屬江戶時代

112

第 **4** 章

不敢大聲問的
初學者疑問

—— 陶瓷器的基本知識 ——

想要欣賞、選擇陶瓷器、想要與店家討論陶瓷器，
但是不曉得該如何向店家或窯廠提問。
為了有同樣困擾的各位，本章將介紹初學者常見問題與解答。

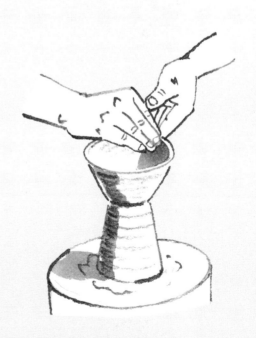

Q 哪裡能夠找到好器皿？

A 到品味絕佳的專賣店。

專賣店
器皿專賣店靠著豐富的經驗與絕佳的品味，從各地收集器皿。有時也經由店主與陶藝家的交流和討論，創作出全新的作品。每家店的美學品味不同，你可以多逛幾間，找尋符合自己喜好的專賣店。

百貨公司
能夠輕鬆找到最受歡迎或量產的作品，不過最近多半傾向販售歐美餐具，日本餐具有減少的趨勢。

藝廊
如果有特定感興趣的陶藝家，可前往藝廊欣賞他們舉辦的個展。個展中多半會販賣展覽品，可在現場購得喜歡的作品。

陶瓷器最好親眼看過再購買。雖說透過書本或網路欣賞也很好，不過實際拿在手上，你才能夠瞭解它的魅力。

想要好器皿時，最好的辦法就是建立自己的美學品味。換言之，也就是瞭解自己的喜好。

美學品味可透過時常接觸美好的物品、美麗的物品培養。可以選擇一件你認為很棒的作品並且徹底使用。

品味良好的陶瓷器專賣店不只是協助挑選器皿，也能夠提供豐富的知識與經驗，協助培養你的美學品味。遇到不懂的事情可請教店員，好好享受挑選陶瓷器的樂趣吧！

產地（窯廠）

透過豐富的陶瓷作品，親身感受當地的歷史與文化。前往窯廠或資料館瞭解製作過程也是一種樂趣，還能夠在窯廠或陶器市場買到物美價廉的陶瓷器。但是如果沒有具備足夠的經驗和知識，很難從大量陶瓷器之中找出好作品。

【欣賞陶瓷器時的注意事項】

陶瓷器容易打破。務必先向店員或作者知會一聲，並且小心取放。

● 用雙手小心翼翼拿取。

● 拿下戒指或長項鍊。

● 將背包或大型提包寄放在不會構成妨礙的地方。

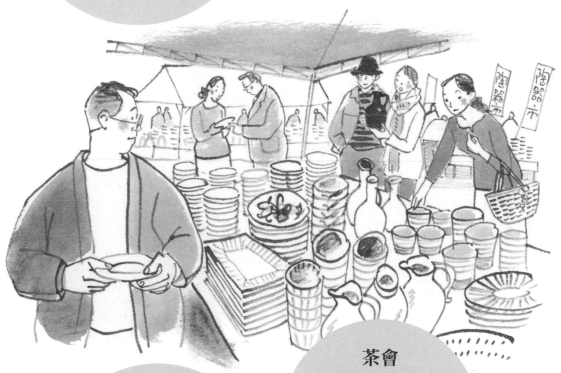

茶會

除了能接觸到茶器之外，還可以享受茶會主辦人對於道具搭配等的品味。門檻雖然高，不過只要以「客人」身分前往，並且遵守最低限度的禮儀，就無須擔心。

美術館・博物館

雖然不能觸碰，但是在這兒你能夠欣賞跨越時代的最佳陶瓷器作品。許多人會發現：「這個花樣和我家茶碗的一樣！」還能夠在館內伴手禮商店買到藝術品的複製品。

平日只要稍加留意，到處都能夠找到好器皿。前往生活雜貨用品店、餐廳、朋友家裡，也別忘了睜大眼睛注意找。

Q 在益子窯燒製的陶瓷器都稱為「益子燒」嗎？

A 「○○燒」事實上很難定義。

比如說A先生使用伊賀的黏土在益子製陶，作品有時會被寫上「伊賀角盤」，有時也會被當作是「益子燒」。

在能夠輕易取得各地黏土的現代，事實上很難定義作品究竟屬於哪個產地。反言之，現在這時代也不再那麼執著於陶瓷器的產地了。

話雖如此，如果事先瞭解各產地的傳統陶瓷器、黏土和技法，還是比較方便。

根據黏土、技法、窯爐決定

取決於採集黏土的位置

與在哪兒燒成沒有關係，根據奠定陶瓷器風格的黏土採集地點，稱為「益子」或「伊賀」。有時會採用多處產地混合的綜合黏土，因此很難決定名稱。

取決於窯爐的所在地

根據燒成陶瓷器的窯爐所在位置決定成品屬於「益子（燒）」或「伊賀（燒）」。現代的作品多半不強調傳統樣式、黏土與技法出處。

○○燒

根據技法、樣式的來源地

不管黏土或窯爐的地點，根據彩繪、釉藥等具有某產地的特徵技巧或樣式而稱為「唐津」、「黃瀨戶（美濃）」。

沒有「○○燒」的名號也不會影響器皿本身的魅力。

作家作品與非作家作品的差別

白瓷切面泛用杯

幻冬窯	7,500 日圓

有時即使標示「○○窯」，事實上也可能是某位陶藝家個人的作品。也有些名人不願意題銘。

作家作品

- 標價或器皿底部的題銘、外盒上會寫著作者名字。
- 作品只有一件，或是相同作品數量少。
- 價格較高。
- 作品品質多半較好。

非作家作品

- 標價或器皿底部題銘寫著「○○燒」或「○○窯」等。
- 同一件作品多半會大量生產。
- 價格較低。

以桐木外盒、鬱金黃布包裝的「作家作品」器皿。

Q 什麼是「作家作品」？與其他器皿有何不同？

A 根據製作者風格而做出評價的器皿。

經常聽到「作家作品」一詞，但是每件手工製作的器皿應該都有作者。究竟有何不同呢？

「作家作品」的器皿是以作者個人的名義被介紹。評論的是作家本人的風格，而作家的名字也具有價值。每件作品的品質也較高。

但是，即使不是作家作品，也有許多好的陶瓷器。在陶藝工房學習的工匠獨立後，有些也成為知名作家。發掘未來的明星也是選擇陶瓷器的樂趣之一。

A 「裝飾的技法與花樣＋器皿的形狀」是基本模式

從後面往前看，就能看懂名字

陶瓷器的名字無論長短，最後標示的都是形狀和大小。前面則是關於釉藥、裝飾、彩繪、花樣等的說明。看起來似乎很困難，但是只要知道從哪裡斷句，就很容易看懂了。

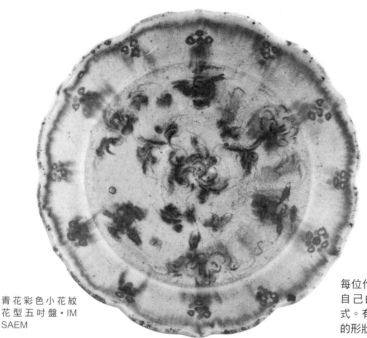

青花彩色小花紋
花型五吋盤・IM
SAEM

每位作者、店家均有自己的一套命名方式。有時也會把容器的形狀擺在最前面。

裝飾技法與花樣← ┊ →器皿形狀

青花彩色小花紋	花型五吋盤
IM SAEM	6,500 日圓

表示裝飾的技法。「青花彩色」是上完青花後經過高溫窯燒，再以釉上彩方式加上色彩的意思。

作者名字或窯名。有些情況也會只標示「有田」等產地。

花樣的種類。

器皿的形狀。「花型」是下凹的盤子（→ P.136）。

器皿的種類。其他還有「角盤」、「向付」等。

器皿的大小。五吋約是15cm（可參考下頁）。

這是名稱比較複雜的例子。如果大約瞭解一些專門用語，就很容易知道從哪兒斷句。

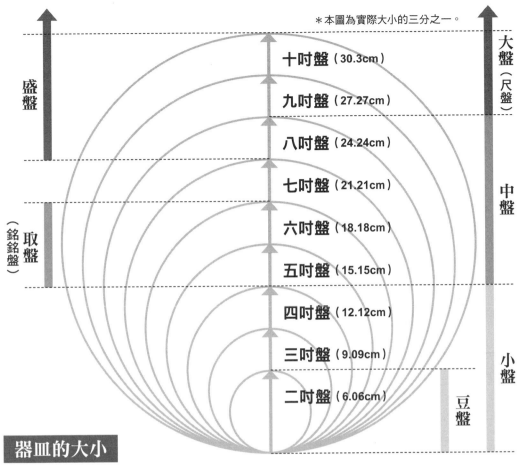

＊本圖為實際大小的三分之一。

大盤（尺盤）

十吋盤（30.3cm）

九吋盤（27.27cm）

中盤

八吋盤（24.24cm）

七吋盤（21.21cm）

六吋盤（18.18cm）

五吋盤（15.15cm）

四吋盤（12.12cm）

三吋盤（9.09cm）

小盤

二吋盤（6.06cm）

豆盤

盛盤

取盤（銘銘盤）

器皿的大小

器皿大小使用日本傳統的尺貫法，以「○吋」表示。圓盤則以直徑的長度為準。「盛盤」與「取盤」的名稱則會根據家庭成員組成及主觀認定而改變。另外，「○號」的說法等於「○吋」。

● 變形盤的場合

多半會表示這個部分的長度。

商品名稱之中標示了許多關於這個器皿的製作流程資訊。

前半段的技法與花樣說明，可在欣賞、使用陶瓷器的過程中陸續記住。往後只要聽到商品名稱，就能夠輕鬆想像。

器皿名稱中包含了許多專業用語，如果不會念也沒什麼好丟臉。只要有興趣，隨時可向店員請教。

陶瓷器各部位的名稱

器皿中存在著各部位獨特的名稱。
事先瞭解後，在店裡聊天也方便。
只要懂得茶碗的基礎，其他都是舉一反三。

茶碗

基本款就是抹茶茶碗。飯碗、茶杯的名稱也是以此為基準。開口、碗身、圈足為三大要素。

碗內

意指容器的內側。有些情況是指容器的底面中央。

口造、口緣（碗口）

容器的邊緣部分。口造的形狀與厚度會影響開口與整體的感覺。

碗身

口緣底下開始直到腰的部分最能夠呈現茶碗的花樣、釉藥等「景色（→ P.122）」。

腰

從碗身到圈足邊緣為止的部分。碗身與腰有時不易區隔。

圈足側

也稱為「圈足邊」。這部分容易堆積釉藥，或出現梅花皮*。

圈足

底部中央支撐茶碗的部分，也是一大欣賞重點。有的是削除（→ P.130）而成，有的是事後加上。除了輪圈足之外，還有切圈足等不同形狀（→ P.58）。圈足的底部也稱為「底足」。

*梅花皮：燒成不完全而使得釉藥起皺。

德利（酒壺）

衍生於把酒加熱後飲用的習慣。形狀多變（→ P.139）。茶碗的名稱中會加上「首」字。

口造、口緣（壺口）

注酒的部分。與茶碗一樣，口緣的弧度、厚度等都會影響容器的風格。

首（壺頸）

為了提高保溫性而刻意做比較窄的部分。有細長壺頸的酒壺稱為「鶴首」。

肩

從壺頸到壺身的部分。

壺身

線底

陶瓷器的底部。轆轤成型時，會使用細線切割底部，將成品自轆轤上分離並取下，留下線紋，因而得名。平底有時也稱為「高台」。

腰

織部酒壺，安達和治

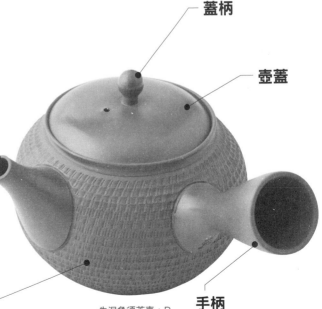

急須（茶壺）

注入煎茶、番茶等的容器。名稱多半包含手柄、壺口等直接描述外觀的字眼。能夠以手柄豎起直立的作品，據說重量最平均也最好使用。

蓋柄

壺蓋

壺口

茶水的注水口。影響注水方式的重要部分。

壺身

朱泥急須茶壺，D

手柄

手把部分。裝設位置不盡相同。

絕對不容錯過的三處重點

在許多場合，這些作品多半比外表看來更輕巧，最好能夠親手觸摸看看。
拿取時，請務必以雙手取放，並且應事先知會店員或作者。

注意內側

有些作品的內側（→ P.120）上有許多花樣。轆轤的紋路、刷痕等都值得欣賞。

觀賞整體

施釉的方式、運筆、窯變、釉裂等陶瓷器的精彩之處，茶人通常稱之為「景色」。請務必觀賞整體的景色與口造的形狀。

作品上有作者、窯的「銘」。

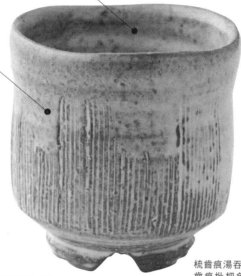

梳齒痕湯吞枇杷（梳齒痕枇杷色茶杯）‧椿秀窯，D

看看底部

自古以來，圈足一直是欣賞茶碗的重點。欣賞形狀、切割痕跡、黏土的風格。也別忘了確認圈足與杯身的平衡與否。

Q 該如何鑑賞陶瓷器？

A 底部與內側也是觀賞重點。

陶瓷器的鑑賞方式沒有絕對。不過雖然懂得這道理，人們還是希望得到些具體指示，可以參考茶席的鑑賞茶碗方式。

首先擺在榻榻米上欣賞整體的「景色」，品味形狀、釉藥、花樣、口造厚度等。

接著拿在手上，仔細觀察底部、內側等處。然後再次擺在榻榻米上，觀察整體。

器皿的底部與內側多半藏著作者的玩心，希望各位別錯過了。

Q 價格愈高真的愈好嗎？

A 在某個程度上，品質與價格成正比。

不限於器皿類，一般都認為只要是名家之作，價格就會因名氣而水漲船高，事實上價格提高並非全是因作者名氣的關係。

作品受到好評後，作家開始更加專注於每一件創作上，追求更好的黏土、不斷研究。結果利用優質材料與更精進的技術完成一件作品，也因此作品價格變得更高。

作家使出最好的技術與美學品味完成一件藝術作品，才使得售價變得高貴。

陶瓷器售價所包含的成本

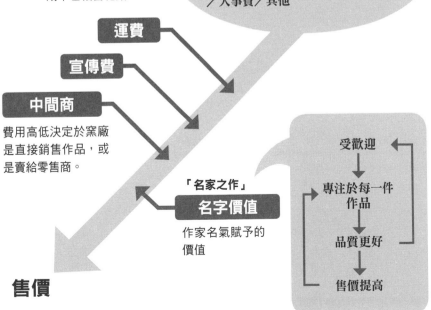

現代一般多是使用購買而來的黏土。與多數的製造品相同，陶瓷器的成本也相當花錢。

必要開銷
陶土、釉藥等材料費／利用窯爐燒成的電費、瓦斯費／消耗品費／設備費／人事費／其他

運費

宣傳費

中間商
費用高低決定於窯廠是直接銷售作品，或是賣給零售商。

「名家之作」
名字價值
作家名氣賦予的價值

售價

受歡迎 → 專注於每一件作品 → 品質更好 → 售價提高

A 用手指彈一彈，
發出清脆聲響的就是瓷器。

「土製品」的陶器與「石製品」的瓷器

陶器與瓷器最大的區別，主要在於材料是黏土或陶石。外表
特徵也迥然不同（→ P.16 ～ 17、127）。

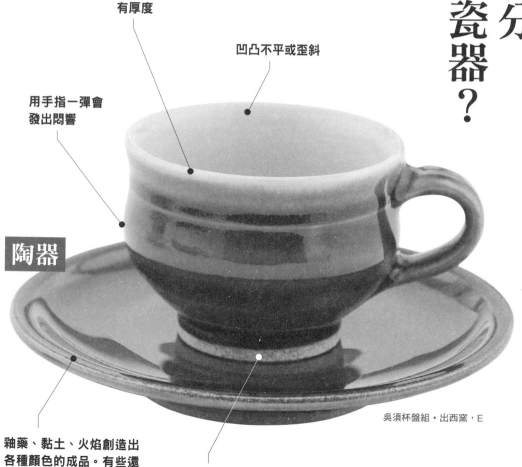

有厚度

凹凸不平或歪斜

用手指一彈會
發出悶響

陶器

釉藥、黏土、火焰創造出
各種顏色的成品。有些還
同時使用不同釉藥。

翻過來看會發現圈足
很粗糙，沒有上釉。

吳須杯盤組・出西窯，E

124

陶器與瓷器最明顯的差別在碎片

陶器與瓷器最明顯的不同在於實際打碎之後。寶貝器皿如果打碎了，請趁這個機會試著觀察碎片，或許多少能夠平撫你的難過心情。

看看細小的碎片，你會發現陶器的碎片是不透明的土狀，瓷器的碎片則是透明的鱗片狀。陶器的大塊碎片切面上可看出釉藥包覆黏土，瓷器的則如礦石般閃閃發亮。

陶器與瓷器在厚度、手感、聲音等方面有各自的特徵。不管是讓人感到放鬆的陶器、如白皙美人般的瓷器，或是日常使用的餐具，在店裡仔細觀察、找尋陶瓷器的過程總是充滿樂趣。

最近還出現一種介於陶器與瓷器中間的「半瓷器」，甚至連專家也分辨不出來。總之別太拘泥，將這些分辨方法當作是一種選擇器皿的參考即可。

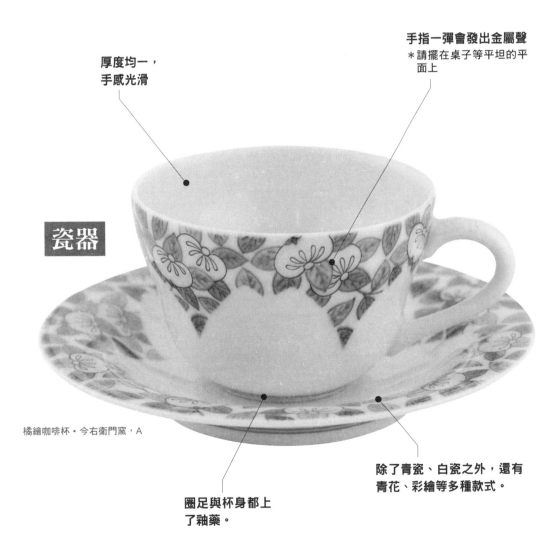

厚度均一，
手感光滑

手指一彈會發出金屬聲
＊請擺在桌子等平坦的平面上

瓷器

橘繪咖啡杯・今右衛門窯，A

圈足與杯身都上了釉藥。

除了青瓷、白瓷之外，還有青花、彩繪等多種款式。

Q 何謂「陶瓷器」？

A 黏土成型後高溫燒製而成的物品。

陶瓷器的製作過程類似火山活動。從地底噴出的熔岩因為矽酸成份的作用而變成岩石。陶瓷器的材料則是岩石風化而成的細土。經過高溫燒成後，裡頭的矽酸溶化變成玻璃狀，填滿縫隙後凝固變硬。與火山活動不同之處在於陶瓷器的製作必須仰賴人手。

土的成份因為產地而不同。矽酸和其他成份的含量、燒成溫度等，都會影響到成品的玻璃含量。玻璃含量最少且充滿縫隙的是瓷器，玻璃含量最多的是土器。

黏土、火焰與人力共同完成的作品

陶瓷器全部都是練土成型、高溫燒製而成的物品。黏土的成份、裝飾、燒成方式的創意巧思，都會影響陶瓷器的多樣性。

黏土

以可塑性*高、容易進行精緻加工、燒成後不會破裂的黏土最適合。一般多半與其他產地的黏土混合、調整成分後使用。

成型與裝飾

有釉藥、彩繪、化妝土等裝飾方式。釉藥的原料是土、石頭、植物灰燼等，其中成份也會影響玻璃化的狀況與色彩。

火焰

溫度、燒成時間、含氧量（→ P.41，氧化燒成、還原燒成）、窯爐、加熱的材料等因素也會影響作品的狀況，很難完全仰賴人力控制。

餐具、藝術品
瓷磚、瓦片、紅磚、花盆
洗手台、馬桶……等

生活中到處都有陶瓷器

*可塑性：加上某個程度的力量使之變形，移除力量後，仍維持變形而不會恢復原狀的性質。

四種最具代表性的陶瓷器種類

陶器〔→ P.16〕

- 材料：黏土
- 不透光
- 具吸水性
- 素燒＋施釉後，經過 1,100 ～ 1,200 度釉燒。
- 成型方式：手捏成型、土條成型、陶板成型、石膏模成型、轆轤成型等。
- 多半仰賴土的顏色與釉藥做出外形變化。

瀨戶、美濃、唐津、萩、益子、小鹿田等地均有燒製。

萩燒／陶刻茶杯，D

瓷器〔→ P.17〕

- 材料：陶石加上黏土、石灰等混合而成
- 可透光
- 不吸水（縫隙很少）
- 素燒＋施釉後，經過 1,300 度釉燒。
- 成型方式：轆轤成型、石膏模成型、泥漿灌模成型等。
- 上色方式：釉下彩（青花、鐵繪）、釉上彩（彩繪）

從佐賀縣有田開始推廣到日本全國。也使用於廚房及浴室的磁磚、馬桶、洗手台等。

茶杯・源右衛門窯，D

素燒陶（炻器）〔→ P.18〕

- 材料：鹼、鐵含量多的黏土
- 不透光
- 吸水性低
- 未施釉、沒有素燒，經過 1,200 ～ 1,300 度高溫長時間燒成。
- 成型方式：轆轤成型、陶板成型。
- 欣賞重點是在窯爐中發生的窯變。

源自於朝鮮的須惠器。除了瀨戶之外的六大古窯（→ P.71）是其傳統產地。

備前燒／燒酒杯，D

土器

- 材料：黏土
- 不透光
- 縫隙多，容易漏水
- 經過 700 ～ 800 度素燒完成，不施釉。
- 成型方式：土條成型、轆轤成型等。
- 以刮刀或繩子在素坯上裝飾。

最古老的陶瓷器。過去使用野燒方式燒製。現在也用以燒製花盆、磚頭等。

圓底深缽型繩文土器・瀨戶市典藏

陶瓷器完成前

陶器、瓷器、素燒陶、土器的步驟雖然不盡相同，不過成型後燒製而成者都稱為陶瓷器。

燒成後會收縮至80%，因此成型時必須做大一點。

採土

從深山中採集帶有黏性的土（原土）。有的黏土在產地風化，有的黏土從遠處漂流、堆積而成，摻雜許多雜質，因為環境不同而有不同成分。

四百年來為有田瓷器提供材料的泉山陶石採礦場。

土的精製

採集來的原土利用太陽乾燥後弄碎、過篩、水拌（沉水過濾）後，可提高可塑性與耐火程度。

土條成型法

以繩狀的黏土堆疊。經常使用於製甕。

陶板成型法

使用板狀黏土連接或調整形狀。

128

素坯土完成

將土靜置於陰涼處一個月到一年左右，透過靜置讓有機物繁殖，增加黏性，讓水分與空氣均勻分散。

↓

練土

使用靜置後的黏土練土。練土分為消除差異的混合練土，以及去除空氣的菊紋練土。基本上是直接手揉腳踏，不過最近多半使用練土機大量練土。經過練土過程的土會變得柔軟好塑型。

↓

成型

成型的方法包括轆轤成型、手捏成型（手捏法）、土條成型、陶板成型、石膏模成型、泥漿灌模成型等。視予想要製作的作品與黏土特性而挑選方法。轆轤分為手動式轆轤、腳踏式轆轤與電動轆轤。

主要的成型方式

手捏成型法（手捏法）
只使用手指。最具代表性的方法是將黏土團拉平。

為了避免乾燥，進行時手上必須沾水。

轆轤成型法
利用轆轤（旋轉台）的離心力成型。

素坯加工 → 乾燥 → 素燒 → 釉下彩

素坯加工

直接在素坯表面加上裝飾時，必須趁著素燒之前、素坯半乾的情況下進行。素坯加工包括化妝土、梳齒痕（→P.57）、刷痕、切面、鑲嵌（→P.36）等。製作茶碗時，也會在此階段製作圈足。

乾燥

放置十天左右讓素坯陰乾。乾燥過速會出現龜裂，因此最後必須利用日曬使之完全乾燥。

素燒

以約六百～八百度溫度素燒七～十小時。素燒可讓施釉、彩繪更容易進行。

釉下彩

青花、鐵繪等必須在施釉之前使用吳須、鬼板彩繪。彩繪方式包括手繪、壓印、噴釉（→P.23）等各種方式。

素燒陶不經過素燒，直接釉燒。

切面

成品做得稍厚，再用竹弓等把角削成平面。

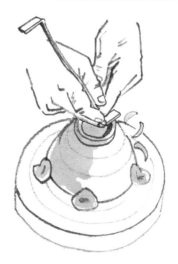

修飾圈足

以刨刀削底，製作圈足。

130

施釉

將調製完成的釉藥塗上器皿，方法包括淋釉法（用杓子澆淋）、浸釉法（將整個容器泡進釉藥中）等。青花的話，則使用透明釉。

釉燒

進行彩繪

釉上彩

釉燒完成後，加上紅色、綠色等顏色彩繪，再放入釉上彩專用的窯爐或電窯等，以六百～八百度燒成。接下來才可再加上金彩、銀彩。

以約一千一百～一千三百度的溫度進行釉燒。作品入窯時必須小心考慮到燒成、熱效能、作品倒下的可能性。燒製中也必須注意溫度、含氧量等，火焰熄滅。素地裸燒陶可能必須花上一個月的時間持續燒製。

完成

窯中溫度下降至五十度左右時，就是出窯的時刻了。去除殘餘的釉藥、磨平圈足後便完成。

素燒之前進行的素坯加工

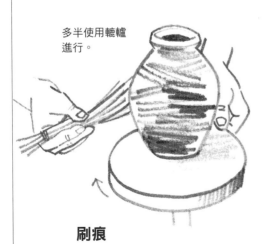

多半使用轆轤進行。

刷痕
用刷毛沾化妝土塗抹。

梳齒痕
利用有梳齒的工具加上花樣。

連房式登窯

文祿慶長之役（1592～1598）時，由朝鮮半島的陶工帶進日本，從唐津開始推廣至各地。調整不規則的火焰與溫度，需要具備相當的技術，不過使用木柴燒製陶瓷器的獨特風格相當有魅力。

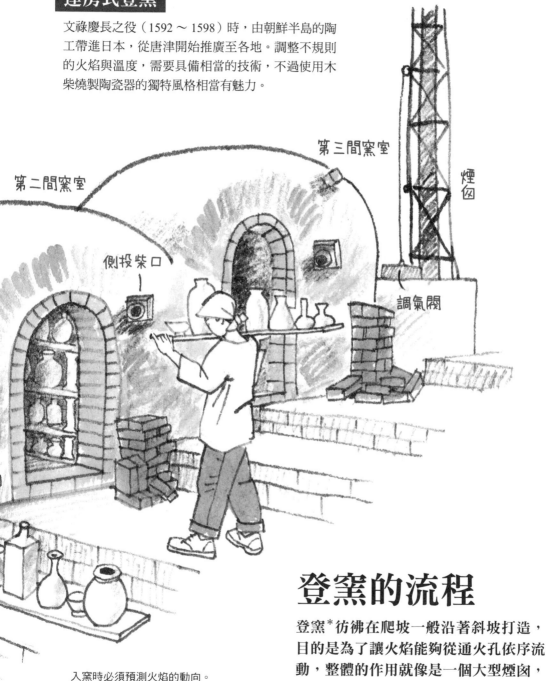

第三間窯室

第二間窯室

側投柴口

煙囪

調氣閥

入窯時必須預測火焰的動向。第一間窯室容易覆蓋大量灰燼，也多半會產生天然釉或發生窯變等情況。

登窯的流程

登窯*彷彿在爬坡一般沿著斜坡打造，目的是為了讓火焰能夠從通火孔依序流動，整體的作用就像是一個大型煙囪，能夠一次燒製大量作品，相當方便。

*登窯：中國稱「階級窯」或「串窯」，
　台灣稱「目仔窯」或「坎仔窯」

132

窯的變化

原始	**野燒**	在室外挖洞後燒製。用於土器等。
古墳時代	**穴窯**	利用斜坡在地底或半地穴方式築窯。
室町時代	**大窯**	在地面上設置大型穴窯。
文祿慶長之役後	**連房式登窯**	將大窯切割成四到十間窯室。
現代	**瓦斯窯、電窯**	現代的主流。能夠避免燒製不均。

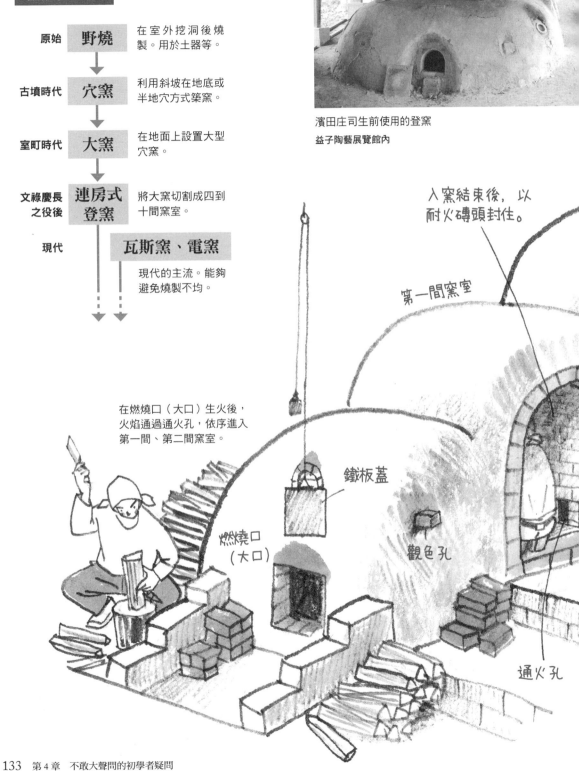

濱田庄司生前使用的登窯
益子陶藝展覽館內

入窯結束後，以耐火磚頭封住。

第一間窯室

在燃燒口（大口）生火後，火焰通過通火孔，依序進入第一間、第二間窯室。

鐵板蓋

燃燒口（大口）

觀色孔

通火孔

陶 瓷 器 專 欄

嘗試挑戰製陶

自己製作理想的器皿

欣賞各種器皿的過程中，自己也會開始想要嘗試燒製。實際接觸製陶後，也會變得更懂得如何欣賞陶瓷器。另一方面，接觸黏土也有助於修養性情。

參加陶藝教室是最普遍的做法，或是可以先去試聽看看。

從各地區縣市政府的宣傳品或網站上找尋最近的教室。有些地方甚至在公園等地設有正規的柴窯。

或者也建議參加陶瓷器產地的體驗課程。大型陶藝工房、陶藝資料館等多半設有一～二小時的轆轤成型或彩繪體驗課。可將這類體驗課納入旅遊行程中。

另外，前往 DIY 居家修繕大賣場、網路上購買陶藝組或黏土，自行在家燒製也是一種方法。

用手作器皿盛裝自製的料理，就能跟北大路魯山人一樣，享受無上的奢侈氛圍。

百聞不如一見。可在自己家中輕鬆享受陶藝樂趣的「轆轤俱樂部」陶藝組。
（TAKARA TOMY Co., Ltd.）

● 體驗課的收費範例 ●	
轆轤成型 （2小時）	2,000 日圓
手捏成型 （2小時）	1,000 日圓
彩繪 （1小時）	500 ～ 2,000 日圓
燒成費 ＊根據器皿大小 　而定	每一件 800 ～ 2,000 日圓

每堂課贈送 1kg 的黏土材料，使用超過 1kg 時，必須另外支付費用。作品燒成後，會幫你送到府上（運費另計）。

第<big>5</big>章

輕鬆選，
長久用

── 陶瓷器的挑選、使用方法 ──

希望能盡情使用喜歡的陶瓷器，
為此必須先瞭解器皿的形狀，以及如何選擇、保養器皿，
然後試著確保所選擇的器皿或別具意義的器皿能夠長期使用。

器皿的形狀與名稱

──日本器皿款式的多樣化舉世聞名──

模仿自然界萬物的作品、加上耳朵或底足的作品,日本的器皿形狀千變萬化。名字也獨樹一格。本章也將介紹常見器皿、傳統容器的標準稱呼方式。

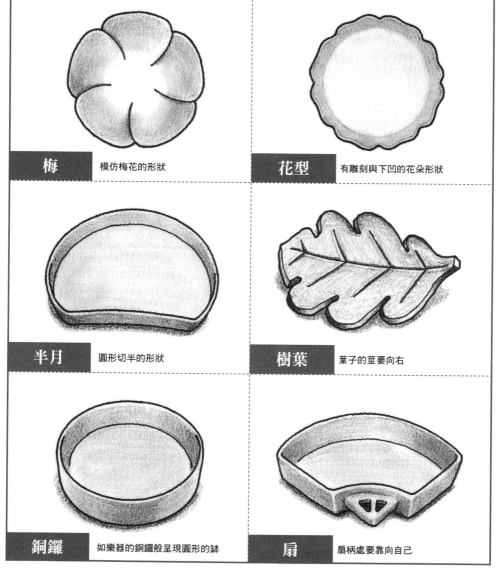

梅 模仿梅花的形狀	**花型** 有雕刻與下凹的花朵形狀
半月 圓形切半的形狀	**樹葉** 葉子的莖要向右
銅鑼 如樂器的銅鑼般呈現圓形的鉢	**扇** 扇柄處要靠向自己

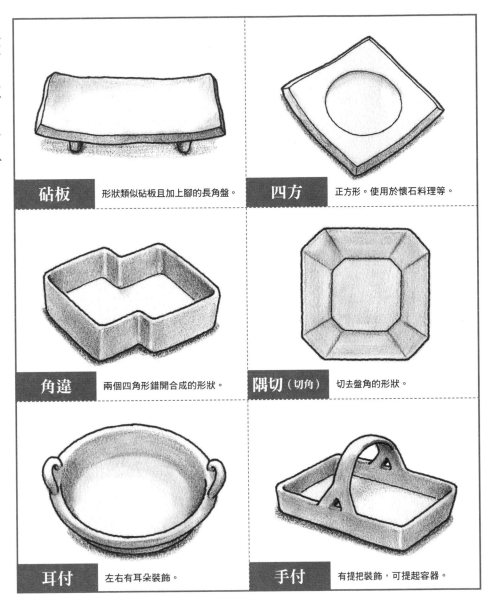

砧板 形狀類似砧板且加上腳的長角盤。

四方 正方形。使用於懷石料理等。

角違 兩個四角形錯開合成的形狀。

隅切（切角） 切去盤角的形狀。

耳付 左右有耳朵裝飾。

手付 有提把裝飾，可提起容器。

陶瓷器小故事 「盤」與「缽」如何區分？

一般認為比盤深的東西就是缽，但是另外還有「深盤」、「淺缽」，因此兩者沒有明顯的區隔。你也可以想成裝了水之後不會流出的就是缽。

另外，「向付」是懷石料理等經常使用的小型缽。通常用來盛裝第一道或第二道上桌的小菜。

盤與缽不易區分。
灰釉削七吋淺缽・古賀雄二郎

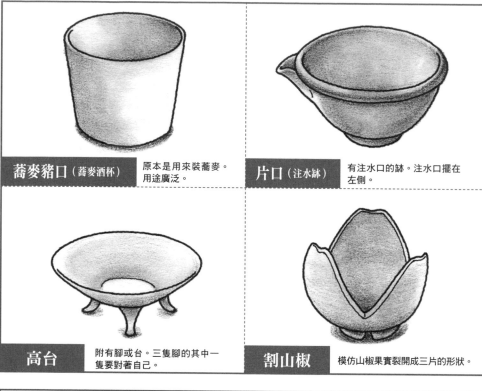

蕎麥豬口（蕎麥酒杯）　原本是用來裝蕎麥。用途廣泛。

片口（注水鉢）　有注水口的鉢。注水口擺在左側。

高台　附有腳或台。三隻腳的其中一隻要對著自己。

割山椒　模仿山椒果實裂開成三片的形狀。

茶器

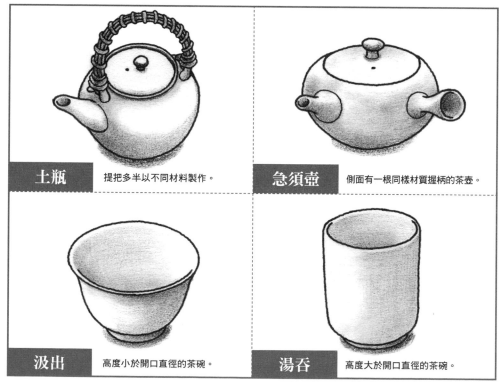

土瓶　提把多半以不同材料製作。

急須壺　側面有一根同樣材質握柄的茶壺。

汲出　高度小於開口直徑的茶碗。

湯吞　高度大於開口直徑的茶碗。

酒器

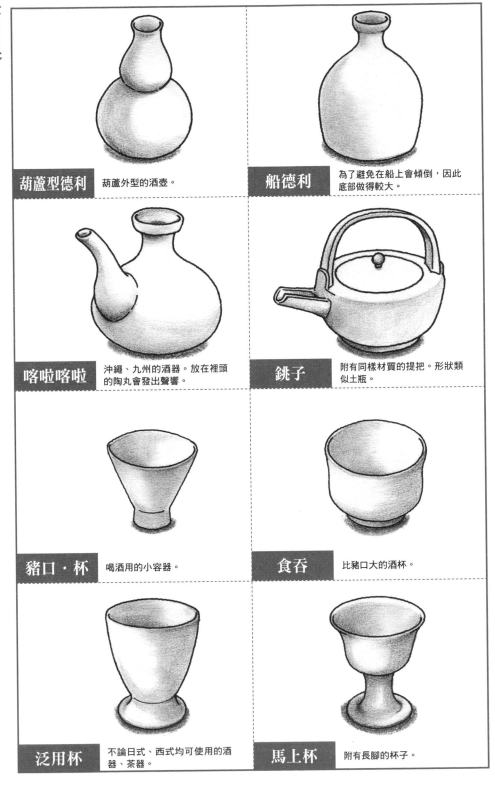

葫蘆型德利 葫蘆外型的酒壺。

船德利 為了避免在船上會傾倒，因此底部做得較大。

喀啦喀啦 沖繩、九州的酒器。放在裡頭的陶丸會發出聲響。

銚子 附有同樣材質的提把。形狀類似土瓶。

豬口·杯 喝酒用的小容器。

食吞 比豬口大的酒杯。

泛用杯 不論日式、西式均可使用的酒器、茶器。

馬上杯 附有長腳的杯子。

挑選

挑選過程也是瞭解自己的過程。
自由選擇喜歡的作品

找尋自認為「好」的作品

陶瓷器與衣服不同，無關年齡、性別，使用方式也隨心所欲。你想拿古伊萬里裝牛排也可以。

有人認為陶瓷器只能挑白色、土製品太重等，眾說紛紜，不過基本上挑選的依據還是在於自己。

如果你不清楚應該買些什麼，可嘗試由喜歡的顏色下手，挑選外型簡單的陶瓷器，這樣搭配使用也容易許多。

累積經驗、瞭解歷史與文化知識的過程中，你的喜好也會逐漸成長。不要一次全部買齊，一點一點收集才是最好的方式。

「我喜歡這個！」是決定的關鍵

無論任何人都懂得珍惜自己喜歡的物品。不要受到潮流與他人意見影響，選擇自己真心喜歡的作品吧！

> 沒來由的喜歡……

選擇陶瓷器也是瞭解自己的契機。實際感受自己的喜好與美學品味在成長，也是一種樂趣。

鼠志野酒杯・原憲司，B

確定喜歡的作品後，接著確認以下幾點 ☑

拿出錢包之前，請先冷靜確認觸感、用途
與實用層面、預算等。如果雖有些缺點卻
仍然喜歡，就二話不說買下來吧。

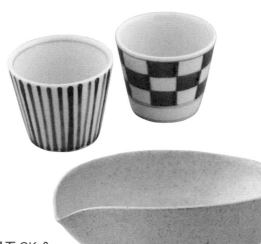

蕎麥豬口、片口屬於多
用途陶瓷器的代表。

確認觸感

- ☐ **大小、重量** ◆ 是否方便取用？
- ☐ **嘴巴的觸感** ◆ 口造（口緣）厚度是否 OK？
- ☐ **聲音** ◆ 摩擦時的聲音可接受嗎？
- ☐ **傷痕** ◆ 有沒有裂開或損傷？

確認傷痕、圈足形狀時，
必須檢查每件實際購買的
陶瓷器，別只檢查樣本。

想像使用的場合

- ☐ **飲食** ◆ 常吃日式、西式或中式料理？
- ☐ **用途** ◆ 當作取盤或盛盤？能否有更多用途？
- ☐ **搭配** ◆ 與其他器皿的顏色、風格是否一致？
- ☐ **收納** ◆ 能否疊在一起？會不會搖晃？

考慮數量與預算

- ☐ **數量** ◆ 全家只有兩個人，需要用到五個嗎？
 - ◆ 家裡是否常有客人來訪？
 - ◆ 需要一次全部買齊嗎？
- ☐ **價格** ◆ 這個價格適合平常使用嗎？

有時候最好一次買齊

手工製作的日式餐具燒成時期
如果不同，即使是基本款也會
有色彩、風格上的差異。雖然
必須考慮到預算，不過若是名
家之作，或想要多準備幾套
時，最好還是全套一次買齊。

新的陶瓷器買回來後

1 確認圈足

圈足如果很粗糙，恐怕會刮傷餐桌或餐具櫃。可在出貨前請店家幫忙磨平，不過使用前最好再檢查一遍。

如果有粗糙的地方，可用砂紙等磨平。

2 清除污垢

使用柔軟的海綿和中性洗碗精仔細清除灰塵與藥品。價格標籤可用溫水卸除乾淨。

別忘了器皿上有無數的孔穴

陶瓷器上頭除了眼睛可見的釉裂（→P.46）之外，還有氣泡等許多孔穴。如果髒污或水分進入這些孔穴，就會留下污漬或發黴。老是用來裝剩菜的話，味道會留在上面。

為了避免髒污與味道沾附，必須想辦法細心填補表面的孔穴。使用前多花點心思，就能夠讓寶貝器皿壽命更長久。

瓷器基本上不透水、不染髒污，但是重要的器皿、有釉裂的器皿還是必須小心。

3 用洗米水煮陶器

在鍋中裝入洗米水，水量須足以蓋過器皿，煮約三十分鐘後放冷。米的澱粉會填滿陶器表面的孔穴，強化其對髒污與衝擊的對應能力。

陶器、素燒陶、粉引、半瓷器等瓷器以外的器皿才需要這麼做。

不要一次放太多。器皿之間會摩擦造成傷痕。

洗米水。一般自來水也有一定的效果。

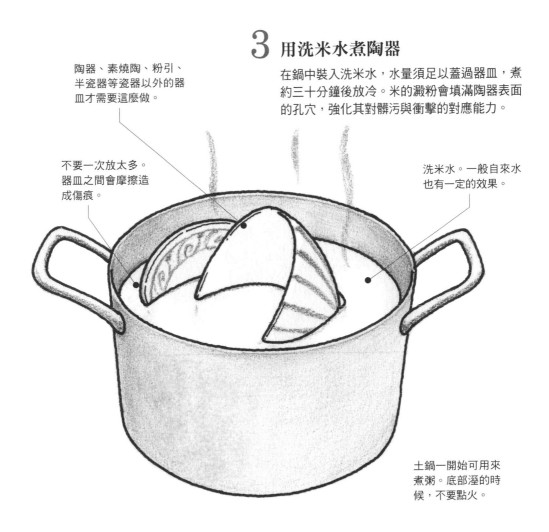

土鍋一開始可用來煮粥。底部溼的時候，不要點火。

盛裝料理之前

先以白水燙過

使用陶器、素燒陶等土製容器盛裝食物前，必須先用水沖洗三十分鐘到一個小時，讓水形成保護膜，保護器皿，也可避免食物的水分或味道沾附。尤其是素燒陶，容器有光澤會讓料理看來更美味。

料理時也必須注意：

油炸物→鋪上紙後再放食物。

魚料理→素燒陶要鋪紙，或是塗上薄薄一層沙拉油。

醋漬食物→避免使用金彩、銀彩的陶瓷器，以免變色。

陶瓷器是土製的易碎物。
須謹慎小心地處理

以手清洗陶瓷器是最基本的步驟，以中性洗潔劑徹底去除污垢後徹底擦乾。洗碗機清洗時的振動，往往會造成傷痕或破損，最好盡量避免使用。也不要把陶瓷器塞滿洗碗槽。茶壺、單口壺等有注水口的器皿尤其需要溫柔對待。

陶瓷器的材料是土，因此一到梅雨季節就會和地面一樣不易乾燥，容易發黴，務必留心。

收納空間的通風與否也是重點。最佳做法是放在開放式木製餐具櫃裡，收藏在桐木箱裡也可以。

輕輕手洗、仔細擦乾後收納

清洗容器的方法

清洗也是保養寶貝器皿的過程。使用柔軟的海綿或擦手布等手洗。圈足等背面的部分也別忘了。

【清洗前的注意事項】

● 用餐後，別把陶瓷器疊在一起，未上釉的圈足處易產生污漬。

● 不使用含磨砂膏的清潔劑、鋼刷等，以免造成損傷。

● 為了避免破損，流理台應該事先鋪設橡膠墊。

金彩、銀彩

器皿畫上金彩、銀彩後，沒有經過燒成步驟，因此很容易剝落。清洗時應該避免太用力，也不可使用洗碗刷等用具。

柴燒陶

如果介意表面的粗糙質感，可用植物製的洗碗刷清洗，就能夠讓表面變得平滑，別有風味。

茶壺、酒壺

壺內無須使用清潔劑清洗。只要用水沖洗幾次後，倒放在擦碗布上充分晾乾即可。

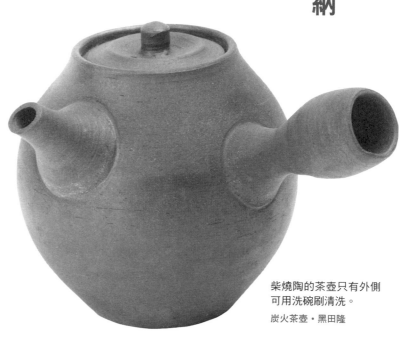

柴燒陶的茶壺只有外側可用洗碗刷清洗。

炭火茶壺・黑田隆

器皿收納的三大原則

還帶有水氣就收起來的話，很容易發霉、產生污漬、破裂。為了節省收納空間而勉強層疊在一起，也不是個好主意。

器皿的最大敵人
是濕氣與振動

墊上擦手布等布料
或懷紙、和紙。

1　徹底乾燥後再收納

清洗完畢後立刻擦去水分，擺在擦碗布上晾乾，直到孔隙內的水氣也完全排除為止。收納空間力求通風良好。尤其是土製品絕不能長期處於潮濕狀態。飯後也應該盡量縮短用水浸泡髒碗盤的時間。

2　不要過度層疊

最好不要疊在一起。必須疊起時，也應該避免負擔不平均，大小、形狀類似的盤子以五～六個為限。器皿之間夾著布或紙。較硬的瓷器可能造成其他容器損傷，不要直接與土製品疊在一起。

土製品的圈足沒有施釉，容易出水，最好墊上一塊布。以泡綿等包裝材包裹的話，濕氣無法排除，因此不建議使用。

3

聰明利用箱子或籠子

收藏酒杯、筷架時，可在竹籠裡鋪上布後倒放。珍貴器皿買來時的外盒如果通風良好，亦可直接收納在盒子裡。購入時所包裝的泡綿是運送時避免緩衝用的，不適合收納使用。如果不想浪費，可裁切成適合的大小夾在縫隙間。

通風良好的桐木盒防蟲又耐火，最適合用來存放陶瓷器。

保養、修復

輕微損傷可自行修復。也可選擇「金漆修復」

在安慰自己「破損也是特色」、「用久了就會這樣」之前，可先嘗試這些方法

器皿也和人類的皮膚一樣，即使小心翼翼地對待，經年累月下來仍然會沉澱污漬。偶爾必須使用牙刷、漂白劑等特別保養它。但是，無法使用漂白劑的彩繪、金彩、銀彩，則必須從平日就費心注意保養。

破損或裂開時也別放棄。損傷程度不大的話，可自行修復。即使打破了，也有「金漆修復」這種日本獨有的修繕手法可使用。如果寶貝器皿不幸破損了，請儘管嘗試看看。

經過特別保養後，煥然一新

平日愛用的茶杯、杯子滿是污垢。你可以說這是一種「特色」，不過如果多花些心思處理的話，多半能夠恢復原貌。讓寶貝器皿重生吧。

漂白

浸泡餐具專用的漂白劑。陶器等土製品需要較長的浸泡時間，才能夠去除裡頭的污垢。至於茶跑進釉裂裂痕中形成的茶色，就無須勉強清除。

使用科技海綿等刷洗

使用含有研磨劑的科技海綿、壓克力洗碗刷、牙刷等刷洗。握柄、注水口根部則以擦手布左右擦拭。

用布擦洗

拿軟布沾飾品用的洗銀劑或潔牙粉擦拭，即可變得很乾淨。

茶漬、泛黃

杯柄、杯口的污垢

銀彩發黑

損傷程度不同，使用的修復方式也不同

寶貝器皿打破時不要慌張，也不要放棄，盡可能收集所有碎片。簡單的損傷可以
靠自己修復。也許在透過親自修復的過程中，會對器皿湧現全新的愛。

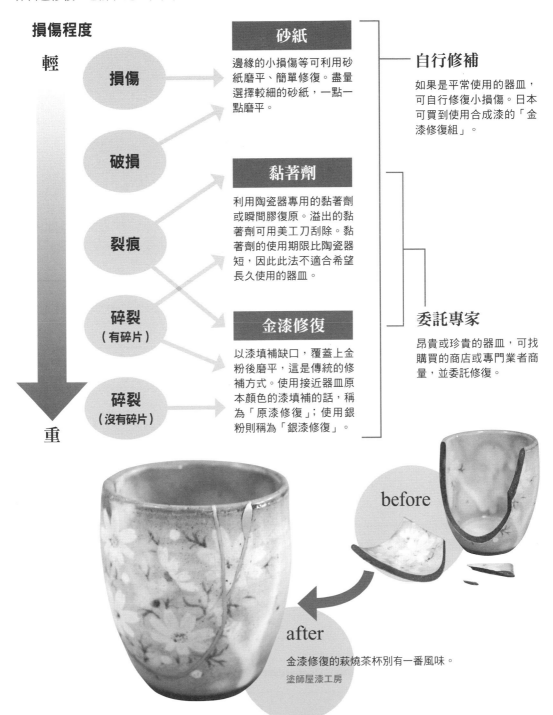

損傷程度

輕

損傷

破損

裂痕

碎裂
（有碎片）

碎裂
（沒有碎片）

重

砂紙

邊緣的小損傷等可利用砂
紙磨平、簡單修復。盡量
選擇較細的砂紙，一點一
點磨平。

黏著劑

利用陶瓷器專用的黏著劑
或瞬間膠復原。溢出的黏
著劑可用美工刀刮除。黏
著劑的使用期限比陶瓷器
短，因此此法不適合希望
長久使用的器皿。

金漆修復

以漆填補缺口，覆蓋上金
粉後磨平，這是傳統的修
補方式。使用接近器皿原
本顏色的漆填補的話，稱
為「原漆修復」；使用銀
粉則稱為「銀漆修復」。

自行修補

如果是平常使用的器皿，
可自行修復小損傷。日本
可買到使用合成漆的「金
漆修復組」。

委託專家

昂貴或珍貴的器皿，可找
購買的商店或專門業者商
量，並委託修復。

before

after

金漆修復的萩燒茶杯別有一番風味。
塗師屋漆工房

日本全國的美術館

——與名物邂逅——

想要瞭解陶瓷器的歷史、想要欣賞名物時，
可前往美術館或資料館。
日本各地都有陶瓷器收藏相當齊全的美術館、
陶瓷器展覽眾多的美術館，
以及能夠瞭解陶瓷器產地全貌的資料館。

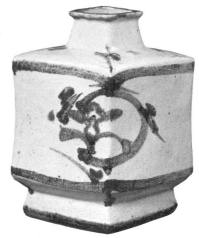

白底草花繪扁壺・河井寬次郎紀念館典藏

今右衛門古陶瓷美術館

〒 844-0006
佐賀縣西松浦郡有田町赤繪町 2-1-11
0955-42-5550
展示包括鍋島在內的古伊萬里、歷代今右衛門
的作品。

有田町歷史民俗資料館

〒 884-0001
佐賀縣西松浦郡有田町泉山 1-4-1
0955-43-2678
位在泉山採礦場旁，透過陶片、工具等介紹有
田燒的歷史、皿山的生活等。

萩燒資料館

〒 758-0057
山口縣萩市堀內萩城跡 502-6
0838-25-8981
展示眾多江戶初期的萩藩御用窯古萩名物等。

佐賀縣立九州陶瓷文化館

〒 844-8585
佐賀縣西松浦郡有田町戶杓乙 3100-1
0955-43-3681
專門展出陶瓷器美術館。展示有田燒、唐津燒
等古陶瓷與九州的現代作品。

岡山縣備前陶藝美術館

〒 705-0001
岡山縣備前市伊部 1659-6
0869-64-1400
擁有從古備前到金重陶陽等國寶級作家的作
品，可瞭解備前燒的全貌，資料充實。

山口縣立萩美術館、浦上紀念館

〒 758-0074
山口縣萩市平安古 586-1
0838-24-2400
專門展出東洋陶瓷與浮世繪的美術館。可在此
欣賞到江戶時代到近現代的萩燒。

樂美術館

〒 602-0923
京都府京都市上京區油小路中立賣上
075-414-0304
展示樂家歷代、本阿彌光悅等的樂燒茶碗、茶
道藝術。也使用館藏品舉辦茶會。

河井寬次郎紀念館

〒 605-0875
京都府京都市東山區五條坂鐘鑄町 569
075-561-3585
公開展示河井寬次郎四十七歲時打造的自家住
宅與作品。

伊賀信樂古陶館

〒 518-0873
三重縣伊賀市上野丸之內 57-12
0595-24-0271
展示古伊賀、古信樂。也販售現代伊賀燒的作品。

甲賀市信樂傳統產業會館

〒 529-1851
滋賀縣甲賀市信樂町長野 1142
0748-82-2345
按照年代展示天平時代到近世的信樂燒。也舉辦現代作品的企劃展。

瀨戶藏博物館

〒 489-0813
愛知縣瀨戶市藏所町 1-1
0561-97-1190
設有紀念品店，位在瀨戶藏（倉庫）內，介紹瀨戶燒的歷史與文化。

愛知縣陶瓷資料館

〒 489-0965
愛知縣瀨戶市南山口町 234
0561-84-7474
展示猿投、瀨戶、常滑等古陶瓷到現代陶瓷、外國陶瓷。綜合性的陶瓷文化機關。

土岐市美濃陶瓷歷史館

〒 509-5142
岐阜縣土岐市泉町久尻 1263
0572-55-1245
舉辦志野、織部等美濃燒的企劃展、特展。

岐阜縣陶瓷資料館

〒 507-0801
岐阜縣多治見市東町 1-9-4
0572-23-1191
從古陶瓷到現代陶，集結了豐富的美濃燒作品。

石川縣九谷燒美術館

〒 922-0861
石川縣加賀市大聖寺地方町 1-10-13
0761-72-7466

展出古九谷、再興九谷等九谷燒作品。市內山代溫泉的九谷燒窯遺跡展示館是其姊妹館。

彩繪百花手唐人物圖大平鉢，古九谷

石川縣立美術館

〒 920-0963
石川縣金澤市出羽町 2-1
076-231-7580
古九谷的收藏相當出色。有許多值得一看的作品，如：野野村仁清的茶陶等。

能美市九谷燒資料館

〒 923-1111
石川縣能美市泉台町南 56
0761-58-6100
介紹樣式的變遷與製作過程等九谷燒的全貌。可在隔壁的陶藝館進行陶藝體驗。

益子陶藝美術館（益子陶藝展覽館）

〒 321-4217
栃木縣芳賀郡益子町益子 3021
0285-72-7555
展示濱田庄司等人的益子燒名作。也將濱田庄司的故居與窯爐遷移至此。

益子參考館

〒 321-4217
栃木縣芳賀郡益子町益子 3388
0285-72-5300
濱田庄司的住宅、窯爐、作品與日本國內外的陶瓷一同公開展出。

彩繪吉野山圖茶壺
（重文）・野野村
仁青

大原美術館

〒 710-8575

岡山縣倉敷市中央 1-1-15

086-422-0005

展示河井寬次郎、濱田庄司等民藝運動陶藝家的作品。

兵庫陶藝美術館

〒 669-2135

兵庫縣篠山市今田町上立杭 4

079-597-3961

包括丹波燒等兵庫縣內陶瓷器在內，收集約一千三百件的國內外作品。

福岡市美術館

〒 810-0051

福岡縣福岡市中央區大濠公園 1-6

092-714-6051

收藏野野村仁清的茶具名物，以及日本、亞洲地區的古陶瓷。

藤田美術館

〒 534-0026

大阪府大阪市都島區網島町 10-32

06-6351-0582

齊聚了包括國寶曜變天目茶碗在內的茶器名物。只在春秋兩季開館。

何必館・京都現代美術館

〒 605-0073

京都府京都市東山區祇園町北側 271

075-525-1311

展示北大路魯山人的作品。經常舉辦近現代藝術的企劃展。

大阪日本民藝館

〒 565-0826

大阪府吹田市千里萬博公園 10-5

06-6877-1971

民藝運動在日本關西的據點。中庭擺放各地區的壺、甕，也是一大觀賞重點。

大阪市立東洋陶瓷美術館

〒 530-0005

大阪府大阪市北區中之島 1-1-26

06-6223-0055

收藏約四千件東洋陶瓷。朝鮮半島的陶瓷收藏尤其充實。

SUNRITZ 服部美術館

〒 392-0027

長野縣諏訪市湖岸通 2-1-1

0266-57-3311

除了收藏本阿彌光悅製作的國寶級白樂茶碗（銘　不二山）之外，還有古九谷大皿等。

大和文華館

〒 631-0034

奈良縣奈良市學園南 1-11-6

0742-45-0544

收藏野野村仁清的香盒。經常舉辦日本、中國、朝鮮半島的陶瓷企劃展。

箱根美術館

〒 250-0408

神奈川縣足柄下郡箱根町強羅 1300

0460-82-2623

展示包括繩文土器、六古窯的壺到伊萬里在內的各種陶瓷器。

MOA 美術館

〒 413-8511

靜岡縣熱海市桃山町 26-2

0557-84-2511

收藏眾多如國寶野野村仁清的彩繪藤花紋茶壺等的中國、日本古陶瓷。

五島美術館

〒 158-8510
東京都世田谷區上野毛 3-9-25
03-5777-8600（NTT HelloDial 電話客服）
收藏本阿彌光悅的樂燒茶碗、古伊賀儲水甕「破袋」等茶具名物。

靜嘉堂文庫美術館

〒 157-0076
東京都世田谷區岡本 2-23-1
03-3700-0007
收藏國寶曜變天目茶碗等茶具名物、中國陶瓷器。

東京國立博物館

〒 110-8712
東京都台東區上野公園 13-9
03-5777-8600（NTT HelloDial 電話客服）
日本與東洋、古代到近代的藝術齊聚一堂。各展示館展示陶瓷作品。

日本民藝館

〒 153-0041
東京都目黑區駒場 4-3-33
03-3467-4527
收集、展示陶瓷器及紡織品等具「實用之美」的民藝品。

栗田美術館

〒 329-4217
栃木縣足利市駒場町 1542
0284-91-1026
以伊萬里與鍋島為主要展示重點。有四間展示館。

掬粹巧藝館

〒 999-0122
山形縣東置賜郡川西町大字中小松 2911
0238-42-3101
陶瓷器專門美術館。有豐富的中國、朝鮮、日本等古陶瓷。

出光美術館

〒 100-0005
東京都千代田區丸之內 3-1-1　帝劇大樓 9F
03-5777-8600（NTT HelloDial 電話客服）
收藏相當多的日本、中國古陶瓷。還設有展示陶瓷器片的陶片室。

SUNTORY 美術館

〒 107-8643
東京都港區赤坂 9-7-4 東京中城 Galleria 3F
03-3479-8600
主題為「生活中的美」。收藏伊萬里、鍋島彩繪瓷器等古今日本陶瓷。

東京國立近代美術館工藝館

〒 102-0091
東京都千代田區北之丸公園 1-1
03-5777-8600（NTT HelloDial 電話客服）
收藏工藝、設計作品。舉辦不同歷史、材料、主題的收藏品展與企劃展。

戶栗美術館

〒 150-0046
東京都涉谷區松濤 1-11-3
03-3465-0070
以古伊萬里、中國、朝鮮等古陶瓷為中心的陶瓷器專門美術館。

根津美術館（2009 年 10 月 7 日開館）

〒 107-0062
東京都港區南青山 6-5-1
03-3400-2536
展示日本、東洋古藝術品。收藏茶具名物。

茨城縣陶藝美術館

〒 309-1611
茨城縣笠間市笠間 2345
0296-70-0011
展示近現代知名陶藝家的作品。也介紹笠間燒的歷史。

後記

我在三十二歲時，在東京九段上開了一家「花田生活器皿店」。那時仍是早餐吃白飯配味噌湯的時代。

現代人的早餐多半是麵包，而家庭的人數也隨時代產生了變化，因此店裡販售的器皿也跟著改變。

有句話說「不易流行」（在不改變本質的同時，吸收擷取新知）這句話體現了松尾芭蕉的俳諧理念（有趣詼諧的俳句），從挑戰新事物、追求改變的態度產生出不變的價值。另外，也代表著真正不變的事物即使跨越時代，也不會喪失新意。

優質的器皿總是讓人看不膩。即使器皿的外型、樣式隨著時代改變，美麗仍然根深柢固，不會改變。

我也期望花田的器皿「不易流行」，因此不斷地從古今中外的美麗事物中擷取靈感，與優秀的盟友，也就是這些陶藝家日以繼夜地不斷創作。

當然，我也希望使用器皿的各位能夠拋開困難的知識，享受陶瓷器純粹的趣味。但如果瞭解技法與傳統基本知識，相信你一定能夠體會更多樂趣。本書介紹的就是這些知識的入門篇，若是能夠幫助各位進一步認識陶瓷器，筆者甚感榮幸。

也許各位會在不知不覺中開始產生興趣，想更進一步瞭解過去是如何、國外是如何。到那個階段時，各位可以試著接觸中國與朝鮮半島的作品。目前使用的陶瓷器技術據說是完成於中國的北宋時代。

倘若有機會，各位也可以接觸茶。畢竟除了陶瓷器之外，建築、書法繪畫、飲食等日本文化、日本人的生活根本，都受到「茶」的影響。

我的老師白洲正子生前曾經說過：「收集古董，就是找出自己喜歡的東西。」「古董」一詞也可換成「接觸陶瓷器」，甚至是「人生」。

在現代，即使不是達官貴人，也能夠自由挑選出所欣賞陶藝家的作品，並且以相對平價的價格購買。回顧陶瓷器的悠長歷史，對於陶瓷器愛好者來說，再沒有哪個時代比現在更美好。

陶瓷器所帶來的樂趣，希望各位務必親自體驗一番。

花田生活器皿店
店主　松井信義

153

攝影協力 ──────────

A　今右衛門東京店（東京都港區南青山 2-6-5 ／ 03-3401-3441）
B　銀座 黑田陶苑（東京都中央區銀座 7-8-6 ／ 03-3571-3223）
C　銀座 TAKUMI（東京都中央區因作 8-4-2 ／ 03-3571-2017）
D　京王百貨店新宿店（東京都新宿區西新宿 1-1-4 ／ 03-3342-2111）
E　yûyûjin（東京都目黑區鷹番 3-4-24 ／ 03-3794-1731）

　　花田生活器皿店（東京都千代田區九段南 2-2-5 ／ 03-3262-0669）

＊容器與陶藝家名稱後面未標示提供廠商或英文字母者，表示來自
　於「花田生活器皿店」（請參考底下列表）

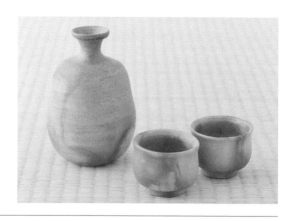

參考文獻

『あたらしい教科書11　民芸』（濱田琢司監修／プチグラパブリッシング）
『いまどき和の器』（高橋書店）
『うつわ』（白洲正子／旧白洲邸 武相荘）
『器つれづれ』（白洲正子、藤森武／世界文化社）
『NHK趣味入門　陶芸』（島岡達三／日本放送出版協会）
『NHK趣味悠々　骨董を楽しもう』（日本放送出版協会）
『九谷名物図録』（石川県立美術館）
『原色茶道大辞典』（井口海仙他監修／淡光社）
『古伊万里入門』（佐賀県立九州陶磁文化館監修／青幻舎）
『骨董の眼利きがえらぶ　ふだんづかいの器』（青柳恵介、芸術新潮編集部編／新潮社）
『産地別　すぐわかるやきものの見わけ方』（佐々木秀憲監修／東京美術）
『週刊やきものを楽しむ1　有田・伊万里焼』（中島誠之助、中島由美監修／小学館）
『旬の器』（瓢亭　高橋英一／淡光社）
『初心者のためのやきもの鑑賞入門』（谷晃監修／淡光社）
『次郎と正子　娘が語る素顔の白洲家』（牧山桂子／新潮社）
『新やきもの読本』（日本陶磁器卸商業協同組合青年部連合会）
『すぐわかる作家別やきものの見かた』（中ノ堂一信編／東京美術）
『太陽やきものシリーズ　唐津・萩』（平凡社）
『茶器とその扱い』（佐々木三味／淡光社）
『茶人手帳』（河原書店）
『茶碗の見方・求め方』（堀内宗心、黒田和哉監修／世界文化社）
『終の器選び』（黒田草臣／光文社）
『陶芸の技法』（田村耕一／雄山閣出版）
『「陶芸」の教科書』（矢部良明、入澤美時、小山耕一編／実業之日本社）
『陶磁器の世界』（吉岡康暢監修／山川出版社）
『陶磁大系第30巻　三島』（平凡社）
『陶磁の器』（同朋舎出版）
『日本史モノ事典』（平凡社）
『日本の陶磁4　美濃』（加藤卓男／保育社）
『日本の陶磁7　益子』（島岡達三／保育社）
『日本やきもの史』（矢部良明監修／美術出版社）
『別冊太陽　千利休　－「侘び」の創始者－』（平凡社）
『やきもの辞典』（光芸出版）
『やきもののある生活』（黒田草臣監修／小学館）
『やきものの世界』（江口滉／岩波書店）
『やきものの旅　備前焼』（幻冬舎）
『やきものの見方』（荒川正明／角川書店）
『やきものの見方ハンドブック』（仁木正格／池田書店）
『やきものを愉しむ』（実業之日本社）
「カーサブルータス」96号 今、買いたい器100（マガジンハウス）
「芸術新潮」2008年3月号 樂吉左衛門が語りつくす茶碗・茶室・茶の湯とは（新潮社）
「サライ」2003年1月23日号 そも、織部とは何か？ 2003年6月19日号 北大路魯山人大全　2007年5月17日号「やきもの」を旅する（小学館）
「太陽」419号 続・やきものを買いに行く（平凡社）
「ディスカバー・ジャパン」第2号 うつわ大国、ニッポン。（枻出版社）
「ふでばこ」16号 九谷（DNPアートコミュニケーションズ）
「和樂」2008年6月号「白磁の器」を知る、使う（小学館）

*除了以上資料，還參考了美術館、窯廠業者、陶瓷器產地的陶瓷器協會、公會、地方縣市政府等的宣傳手冊、官方網站。由衷感謝。

圖解日本陶瓷器入門【暢銷紀念版】

原 書 名	知識ゼロからのやきもの入門
監 修 者	松井信義
審 訂 者	呂嘉靖
譯 者	黃薇嬪

發 行 人	涂玉雲
總 編 輯	王秀婷
主 編	洪淑暖
責任編輯	林謹瓊

裝　　幀／石川直美
　　　　（Kamegai Art Design Co.）
照片攝影／大江弘之 佐藤幸稔
本文插圖／市川興一 押切令子
本文設計／八月朔日英子
校　　對／小村京子
編輯協力／OFFICE201　安原里佳
編　　輯／鈴木惠美（幻冬舍）

出 版	積木文化
	104台北市民生東路二段141號5樓
	電話：(02) 2500-7696｜傳真：(02) 2500-1953
	官方部落格：www.cubepress.com.tw
	讀者服務信箱：service_cube@hmg.com.tw
發 行	英屬蓋曼群島商家庭傳媒股份有限公司城邦分公司
	台北市民生東路二段141號11樓
	讀者服務專線：(02)25007718-9｜24小時傳真專線：(02)25001990-1
	服務時間：週一至週五09:30-12:00、13:30-17:00
	郵撥：19863813｜戶名：書虫股份有限公司
	網站：城邦讀書花園｜網址：www.cite.com.tw
香港發行所	城邦（香港）出版集團有限公司
	香港九龍九龍城土瓜灣道86號順聯工業大廈6樓A室
	電話：+852-25086231｜傳真：+852-25789337
	電子信箱：hkcite@biznetvigator.com
馬新發行所	城邦（馬新）出版集團 Cite（M）Sdn Bhd
	41, Jalan Radin Anum, Bandar Baru Sri Petaling, 57000 Kuala Lumpur, Malaysia.
	電話：(603) 90563833｜傳真：(603) 90576622
	電子信箱：services@cite.my

封面設計	楊啟巽工作室
內頁排版	優克居有限公司
印 刷	前進彩藝有限公司

城邦讀書花園
www.cite.com.tw

Chishiki Zero Kara no Yakimono Nyumon
Copyright © 2009 by Nobuyoshi Matsui
Chinese translation rights in complex characters arranged with GENTOSHA INC.
through Japan UNI Agency, Inc., Tokyo and BARDON-Chinese Media Agency, Taipei

圖解日本陶瓷器入門/松井信義監修；黃薇
嬪譯. -- 二版. -- 臺北市：積木文化出版：英
屬蓋曼群島商家庭傳媒股份有限公司城邦
分公司發行, 2023.01
　面；　公分
譯自：知識ゼロからのやきもの入門
ISBN 978-986-459-479-5(平裝)

1.CST: 陶瓷工藝 2.CST: 日本

938　　　　　　　　　111020901

【印刷版】
2023年11月7日 二版二刷
售價／NT$420
ISBN 978-986-459-479-5
版權所有．翻印必究

【電子版】
2023年1月
ISBN 978-986-459-468-9（EPUB）

Printed in Taiwan.